产 品 摄 影
PRODUCT PHOTOGRAPHY

工业设计专业应用型人才培养规划教材

王 巍 编著

清华大学出版社
北京

版权所有，侵权必究。举报：010-62782989，beiqinquan@tup.tsinghua.edu.cn。

图书在版编目(CIP)数据

产品摄影/王巍编著．—北京：清华大学出版社，2014（2023.8 重印）
工业设计专业应用型人才培养规划教材
ISBN 978-7-302-36625-6

Ⅰ．①产… Ⅱ．①王… Ⅲ．①广告摄影－高等学校－教材 Ⅳ．①J412.9

中国版本图书馆 CIP 数据核字(2014)第 113773 号

责任编辑：冯　昕
封面设计：吴　洁
责任校对：王淑云
责任印制：宋　林

出版发行：清华大学出版社
　　　　　网　　址：http://www.tup.com.cn, http://www.wqbook.com
　　　　　地　　址：北京清华大学学研大厦 A 座　　邮　　编：100084
　　　　　社 总 机：010-83470000　　邮　　购：010-62786544
　　　　　投稿与读者服务：010-62776969，c-service@tup.tsinghua.edu.cn
　　　　　质量反馈：010-62772015，zhiliang@tup.tsinghua.edu.cn
印 装 者：三河市龙大印装有限公司
经　　销：全国新华书店
开　　本：210mm×285mm　　印　张：7.25　　字　数：183 千字
版　　次：2014 年 8 月第 1 版　　　　　　　　印　次：2023 年 8 月第 7 次印刷
定　　价：49.80 元

产品编号：054839-02

工业设计专业应用型人才培养规划教材

编 委 会

主任： 赵　阳　　　　中国美术学院

委员（按姓氏笔画排序）：

曲延瑞　　　　北京工业大学

张玉江　　　　燕山大学

张　强　　　　沈阳航空航天大学

高炳学　　　　北京信息科技大学

熊兴福　　　　南昌大学

序

当今，我们翻开报章杂志或者上网浏览，不管看到的是报道还是广告，处处充斥着设计创新的内容，工业设计已成为政府官员必然说、全国人民必知晓的名词。与工业设计相关的高等教育专业在中国如雨后春笋般成长，足以证明工业设计在我们民族希望从"中国制造"走向"中国创造"中之重要。

清楚记得，自 2007 年 2 月 13 日温总理批示："要高度重视工业设计"，责成国家发改委尽快拿出我国关于工业设计的相关政策报告起，我们这些往年只是在大学里"自娱自乐"的所谓工业设计"专家"们，一下进入全国范围，配合各级政府宣传、演讲、答疑、互动，一时间活动不断；2010 年 3 月 5 日温家宝在全国人大十一届三次会议所作的政府工作报告中，直接将工业设计立为新时代七大服务性行业之中，说明工业设计已提升至国家战略的高度；紧接着国家工信部于 2010 年 3 月 17 日发布了"关于促进工业设计发展的若干指导意见"之征求意见稿，又于同年 8 月正式发布了"关于促进工业设计发展的若干指导意见"；就此，在媒体舆论的大力推动下，中国工业设计的春天赫然到来，高校中的工业设计专业俨然成为热门，并且地位不断攀升，各地更多的大专院校在继续创立工业设计专业（据说有音乐学院也设立了工业设计专业）；据中央美术学院许平教授的研究统计，目前中国内地已有约 1900 多所大专院校设立了各种设计专业，其中有 400 多所设立了工业设计专业，据不完全统计，全国每年招收约 57 万设计专业本、专科生；在各地政府的大力支持下，涌现出大量的工业设计园区、创意园区和创新基地，让大专院校的培养有的放矢。我们这套丛书就是在这样一个大背景下产生的。

我们的参编者是来自于全国各地的大学教师们，他们具有丰富的教学与实践经验。他们归属理工科大学、艺术类大学、师范类大学，也有综合型大学，因此，我们组建的是一个站在工业设计专业立场上，而非艺术类的产品设计或工科类的工业设计队伍，因为艺术类与工科类的教师们在将近二十年的论战中已趋于和谐，大家都明白，工业设计专业所需的知识并不能简单地划分为艺术类或工科类，也不仅仅是工科类叠加艺术类，而恰恰是需要艺术类的感性与工科类的理性二者适当结合，且由每个学生出于自身的发展来吸取与组合（已有 N 多的人才案例证明了这一点），所以，教材编写的重要性尤其凸显；我们认真讨论的结论是一致的——工业设计专业所需的知识尽量编入，而计算机网络的发展，给设计教学带来质的变化。整套丛书教材将近 30 本，应该说比以往任何时期任何设计教材都要多，一方面随着时代的发展，工业设计专业内涵不断提升与扩展，如通用设计、感性设计、仿生设计、交互设计等；另一方面是我们认为有必要的内容，如可持续设计、创新设计、艺术概论

及产品商业设计等。

工业设计（industrial design）是指以工学、美学与经济学为基础对工业化生产的产品进行设计。工业设计狭义的理解就是造物，再漂亮的线条，再美好的想象，最终必须呈现在产品上。因此，材料、设备、加工、技术与科学永远是工业设计专业的必学内容，实践性教学是设计创新类专业的根本。工业设计专业是典型的横跨文理的专业，新时期的高等教学改革，最重要的是应从传统的非白即黑（文科与理科）中划分出一个新的跨界教学领域，这种跨界领域教学与实践确实发展神速，已波及其他专业的教学内容的改变，同时对我们的工业设计教学提出更高的要求。因此，我们丛书的定位是"应用型人才培养规划教材"，主旨是：精炼理论、加强技法、突出应用，强调实用案例与图文并茂。精简理论教学内容，增加以理论学习和应用为目的的实践教学内容，使研究性学习的形式多样化，以取得具有设计创新意义的教学成果。

今天，我们人类的智慧已超出了上帝给予的极限，人类能够探索太空、开发极地、移植基因、模拟智能……，超越了自然法则。这一切离不开设计创新的力量，我们都清楚，设计是一种理想，设计教育依赖的是实践性教学，更需要具有丰富经验的教师。面对广大的求知学生，希望我们的教材是索引，它能有效引导他们丰富联想、积累知识、延展思维。

是为序。

<div style="text-align:right">

中国美术学院　赵阳　教授

2014 年 7 月 31 日于钱塘江畔

</div>

前 言

改革开放以来,随着经济和科学技术的发展以及网络的普及,产品摄影应运而生并迅速发展,市场需求不断增加,产品摄影方面的教育也在日渐完善。国内高校开设设计类课程的专业也对产品摄影提出了新的要求,尤其是设计类(如工业设计、视觉传达等专业)学生在平时的作业和社会实践中对产品摄影的需求越来越多,要求也日渐提高。

根据广大高校师生的需要和市场的需求,本教材着重讲述了产品摄影创意、表现手法、常用设备、布光方法和拍摄技巧。除此之外,本教材增加了实践和实验教学环节(后期制作和暗房技术),并对数码相机进行了基本讲述,这些对学生理解摄影技术、更好地利用现有的摄影器材、在拍摄中发挥学生的主观能动性和创造力都有所帮助。本教材还用一章的篇幅讲述了微产品摄影,所谓微产品,简单地说,就是指体量小的工业产品,涉及各个领域(如首饰、眼镜、化妆品、电子产品等),掌握这些产品的拍摄技巧迫在眉睫。本教材首次提出微产品摄影的概念,通俗易懂地讲述了微产品的概念、特点和拍摄方法,用实例的方法阐述了微产品的整个拍摄过程,对微产品摄影作了系统讲述。希望本书对广大高校师生的摄影教学和从事产品摄影的爱好者有所帮助。

本教材立足于高校师资力量的实际情况和教学现状,力求通俗易懂,尽力做到可以利用现有的摄影器材和简单的道具完成拍摄任务,尽可能达到专业摄影的要求。本教材大部分内容基于作者多年的教学经验和拍摄体验。在本教材完成的过程中,责任编辑冯昕老师给予了大力支持和帮助,提出了很多宝贵的意见和建议;本教材的大部分图片来自作者多年教学过程的积累以及历届学生的优秀习作;在本教材的编写过程中,燕山大学艺术与设计学院影像工作室的师生给予了大力协助,王媚雪、韩涵、艾涛、姚辉、李高尚、胡奇峰等为本教材出版提供了部分图片,并对图片的后期处理给予了大力支持,在此一并表示感谢。由于编者水平有限,书中难免存在错误、疏漏,恳请广大读者批评指正。

编 者
2014 年 5 月

目 录

第 1 章 产品摄影概述 ... 1
 1.1 产品摄影的含义 ... 1
 1.2 产品摄影的特征 ... 3
 1.3 产品摄影的类别 ... 4
 1.4 产品摄影的发展趋势 ... 4
 1.5 产品摄影师的专业素质 ... 5
 1.6 产品摄影的创意 ... 5

第 2 章 产品摄影常用设备 ... 7
 2.1 摄影及相机发展概述 ... 7
 2.2 照相机的选择和使用 ... 11
 2.3 大画幅照相机的优势、选择和操作 ... 14
 2.4 镜头的选择和使用 ... 18
 2.5 其他附件的选用 ... 22

第 3 章 产品摄影用光基础与布光形式 ... 24
 3.1 产品摄影用光基础 ... 24
 3.2 产品摄影基本布光形式 ... 29

第 4 章 产品的拍摄技法 ... 33
 4.1 产品的常规拍摄 ... 33
 4.2 产品与模特的结合 ... 36

第 5 章 微产品摄影 ... 37
 5.1 微产品摄影的概念 ... 37
 5.2 微产品摄影的特点 ... 37
 5.3 微产品拍摄的器材要求 ... 39
 5.4 微产品拍摄实例 ... 40

第 6 章　数字摄影 ... 42

6.1　数字摄影的概念 ... 42
6.2　数字摄影体系 ... 42
6.3　数字影像的记录 ... 44
6.4　数字照相机 ... 48
6.4.1　数字照相机的结构 ... 48
6.4.2　数字照相机的性能 ... 51
6.4.3　数字照相机的维护 ... 54

第 7 章　数码影像的后期处理 ... 55

7.1　初识 Photoshop ... 55
7.2　Photoshop 的基本操作 ... 58
7.3　修复照片实例 ... 64

第 8 章　暗房技术 ... 73

8.1　黑白胶片基本知识 ... 73
8.2　黑白胶片的主要照相性能 ... 75
8.3　黑白负片的冲洗 ... 77
8.4　黑白照片的印相 ... 79
8.5　黑白照片的放大 ... 81
8.6　常用药品及性能 ... 85

第 9 章　测光与曝光 ... 89

9.1　曝光的概念 ... 89
9.2　曝光对影像质量的影响 ... 91
9.3　影响曝光量调节的因素 ... 92
9.4　曝光量的确定 ... 93
9.5　照相机的测光性能和形式 ... 96
9.6　测光方法 ... 97
9.7　自动曝光 ... 98
9.8　区域曝光法 ... 100

参考文献 ... 103

第 1 章 产品摄影概述

1.1 产品摄影的含义

1. 产品的概念

关于产品的概念，人们通常的理解是指具有某种特定物质形状和用途的物品，是看得见、摸得着的东西。这是一种狭义的产品概念。广义的产品是指人们通过购买而获得的能够满足某种需求和欲望的物品的总和，它既包括具有物质形态的产品实体，又包括非物质形态的利益，这就是"产品的整体概念"。

有关产品的科学的、全面的定义，是 20 世纪 90 年代被称为"现代营销学之父"的菲利普·科特勒提出的。1995 年，菲利普·科特勒在《市场管理：分析、计划、执行与控制》专著修订版中，将产品概念的内涵描述为五层次结构说，即包括核心利益（core benefit）、一般产品（generic product）、期望产品（expected product）、扩大产品（augmented product）和潜在产品（potential product）。

产品的整体概念要求产品提供者在规划市场供应物时，要考虑到能提供顾客价值的五个层次。产品整体概念的五个基本层次如下。

1）核心产品

从根本上说，核心产品是指消费者购买某种产品时所追求的利益，是顾客真正要买的东西，消费者购买某种产品，并不是为了占有或获得产品本身，而是为了获得能满足某种需要的效用或利益。因而核心产品在产品整体概念中是最基本、最主要的部分。每一种产品实质上都是为解决问题而提供的服务。因此，任何产品都必须具备反映顾客核心需求的基本效用或利益。

2）形式产品

形式产品是核心产品借以实现的形式，即向市场提供的实体和服务的形象。产品的基本效用必须通过某些具体的形式才能得以实现。产品提供者应首先着眼于顾客购买产品时所追求的利益，以求更完美地满足顾客需要，从这一点出发再去寻求利益得以实现的形式，进行产品设计。形式产品有五个特征，即品质、式样、特征、商标及包装。即使是纯粹的服务，也具有相类似的形式上的特点。

3）期望产品

期望产品的概念来自对市场需要的深入认识，所以也叫附加产品，是指购买者在购买产品时期望得到的与产品密切相关的全部附加服务和利益，包括提供信贷、免费送货、质量保证、安装、售后服务等。在信息和网络迅速发展的今天，消费者对期望产品的认识更加深入，因为购买者的目的是为了满足某种需要，因而他们希望得到与满足该项需要有关的一切。所以新的竞争不是发生在各个公司的工厂生产什么产品，而是发生在其产品能提供何种附加利益（如包装、服务、广告、顾客咨询、融资、送货、仓储及具有其他价值的形式）。

4）延伸产品

延伸产品是指顾客购买形式产品和期望产品时附带获得的各种利益的总和，包括产品说明书、保证、安装、维修、送货、技术培训等。国内外很多企业的成功，在一定程度上应归功于它们更好地认识到服务在产品整体概念中所占的重要地位。

5）潜在产品

潜在产品是指现有产品包括所有附加产品在内的、可能发展成为未来最终产品的潜在状态的产品。潜在产品指出了现有产品可能的演变趋势和前景。

2．产品摄影的概念

产品摄影是指以产品为拍摄对象，以宣传企业形象或者销售产品(包括上述产品概念中的五个基本层次)为主要目的而开展的摄影活动，随着社会经济的发展和人民生活水平的提高，尤其是工业革命以来，随着产品的机械化批量生产和工业产品品种的迅速增加，产品摄影已经成为商业摄影的一个重要组成部分和种类。合理而优秀的产品摄影拍摄过程的设计，会在拍照过程中使产品图像有很强的视觉冲击力，而良好的产品摄影技术又会使得产品图像锦上添花，掀起人们对生产产品的企业或产品本身的喜爱和购买欲望。

3．产品摄影的基本要求

产品摄影并不像艺术摄影那样，对画面的艺术感觉要求得那么严格，产品摄影是以客观、真实反映产品为目的，让观者能在最短的时间内了解产品。因此，产品摄影在有其艺术摄影的美感之外，还有其自己的拍摄要求。

1）表现产品三要素——形态、色彩、质感

产品摄影一般不受时间、天气、光线的制约，可以充分发挥想象力，利用力所能及的手段对产品进行表现。把没有生命、没有表情的产品拍得栩栩如生，又要充分表现产品最基本的东西，即产品的形态、色彩、质感。在拍摄前应仔细对产品进行观察和分析，找出它们的特点，拍摄系列产品时，要研究它们的相互关系。如首饰等产品要展示出它们的美感、质地与光泽；食品要展示出它们的色彩和味道，以激起人们的食欲。总之，在客观反映物体的形态、色彩和质感的基础上，还要有形式的美感，使人们看了之后产生喜欢的感觉和购买的欲望。

2）传达商品特性

投入到社会中去交换的产品叫作商品。所以商品是这样一种物品：一方面它能满足人们的某种需要，另一方面它能用来交换别种物品。以交换为目的的生产叫作商品生产。因此商品具有使用价值。拍摄时体现商品的使用价值是产品摄影表现的重要内容之一。

1.2 产品摄影的特征

产品摄影是摄影的一个门类,它是一门综合性实用艺术。产品摄影是现代工业产品与摄影技艺相结合的实用造型艺术,是运用摄影的艺术语言、摄影的技术与技巧来描述产品的实用摄影艺术。所以产品摄影就应当具有摄影的共同规律和自己独有的特性。产品摄影还和其他摄影门类不同,它表现的核心是产品及其衍生品,因产品摄影所拍摄的对象不同,需要具有独特的摄影艺术语言、技术和技巧,才能具有强烈的吸引力和感染力,征服消费者,达到宣传和刺激购买的目的。因此,产品摄影师必须掌握产品的特性和摄影的特殊艺术语言,遵循产品摄影的规律和特征,才能设计、创造出优秀的产品摄影作品。产品摄影的特征主要有以下几个方面。

1) 最能代表产品的特征和风格

产品种类五花八门,形状、大小、功能各不相同。即使使用功能相同的产品,其结构、形态、色彩、质感也相差很多,有其各自的市场定位和消费群体,因此,每种产品都有自己不同于其他产品的特点和风格,适应不同需求和喜好的需要。在拍摄产品时,要准确定位产品特点和风格,最大限度地体现产品的这些特色,同步产品的设计思想和市场定位,这样拍摄的产品才不会误导人们,出现偏差。

2) 把握被摄产品的核心产品部分

不同的产品,其核心产品及其衍生产品都有很大的差异,因此产品摄影应该根据所拍摄对象的不同,运用不同的摄影艺术语言、技术和技巧,才能具有强烈的吸引力和感染力,征服消费者。

产品摄影不仅可以传播产品的形态,更重要的任务是传播产品信息。产品摄影的目的,具有十分明确的市场目标和宣传目的,针对市场和目标用户,以具体的、形象的表现手段,用视觉传达的方法传达产品摄影的意图。

产品摄影师要具备产品设计的知识,把握被摄产品的核心产品部分,才能在拍摄创意阶段和拍摄时,明确产品摄影的主题,并把它清晰地表现出来,主题鲜明突出,信息全面集中,使人一目了然,具有明显的说服力和感染力。

3) 准确再现被摄产品细节的能力

我们可以通过用光等必要的手段,突出产品的个性与主题,夸大重点的部分,体现产品的细节,从而使观者对产品的特征一目了然。

光线是再现产品细节的重要因素,没有光就没有摄影。所以善于把握光线、利用光线是摄影的基础,更是产品摄影的必要手段。照明主体、表现立体感与质感、营造气氛、空间的创造、形态与色彩的创新等,无一能离开光的作用。

光有很多特性,比如光按其性质主要分为硬光和软光。所谓的硬光就是直射光,硬光会使不透光物体的表面产生相对强烈的反射光,同时能使被摄体投射出明显的阴影。软光也称柔光,光线以直线的形式向多个方向分散,不透光物体表面产生的反射光不会过于强烈,阴影也会相对柔和,这就是"软光"。产品摄影中使用的"牛油纸"、闪光灯上的柔光箱等附件的作用便是将硬光转化为软光。另外,通过白色墙壁、反光板、反光伞反射的光线也都属于性质柔和的散射光。还有光质、光位等都是产品摄影细节再现的重要手段。对于细节的再现,布光要考虑的因素很多。主光、辅光、轮廓光、背景光、装饰光等,都为我们表现产品细节提供了广阔的空间。有关光的知识我们在后面的章节中会详细介绍。

4) 简单明了通俗易懂

产品摄影以客观真实反映产品为目的,让观者能在最短的时间内了解产品。它通过视觉的表现

手法直观地表现出产品的外形、色彩以及质感，更能准确传达商品的特性。

产品摄影以整个画面向消费者展示，以动人的瞬间给人留下深刻的印象，由于摄影画面要面对不用年龄、不同职业、不同阶层的消费人群，因此产品摄影多以简洁、鲜明、通俗易懂的视觉形象向消费者传达必要的信息。

1.3 产品摄影的类别

1. 按产品的使用功能可分为不同类别的产品摄影

产品的使用功能可以理解为核心产品部分，反映顾客核心需求的基本效用或利益，可以简单理解为使用功能。可以毫不夸张地说，世界上有多少种功能类别的产品，就有多少类别的产品摄影，小到一颗纽扣，大到飞机火箭，都是产品摄影涵盖的内容。常用的产品摄影分类有珠宝摄影、手表摄影、家电摄影、卫浴摄影、箱包摄影、美食摄影、灯饰摄影、礼品摄影、医药摄影、化妆品摄影、家居用品摄影、工业产品摄影以及电子数码产品摄影等。

2. 按产品的拍摄目的可分为核心产品摄影和企业形象摄影

狭义的产品摄影所说的就是核心产品摄影，核心产品摄影以产品本身的外形、功能等作为拍摄对象，以宣传产品本身为目的。

企业形象摄影可以理解为对产品定义中后四个层次的表达。生产产品的企业，为了提高市场竞争力，在核心产品之外，还要向消费者提供形式产品、期望产品、延伸产品和潜在产品，而这些产品的核心内容是企业的实力和信誉，产品的包装、服务、售后、维修等。根据这些需要产生了企业形象摄影，对企业和产品的定位和企业未来的发展作最大限度的宣传，并让消费者认可。

1.4 产品摄影的发展趋势

在摄影没有发明之前，人们大部分是用文字来传递信息的，文字是一种抽象的思维，在表达和理解上会出现一定的偏差。在人类的感觉器官中，眼睛的作用非常重要，大部分的信息通过眼睛来获得，所以眼睛具有十分重要的功能。在信息量如此之多的今天，视觉传达的作用可想而知。

科学实验证明，视觉是人类获取信息最有效的手段之一。摄影的记录方式是直接的、纪实的，信息量大，简单易懂，还有一定的审美性，得到的影像和实际的几乎丝毫不差，因此，摄影成为产品宣传的主体。

在当代，对视觉传达手段的运用和研究都有了空前的发展，传达产品信息、树立企业良好形象和实力已经成为产品摄影的重要目的。

产品摄影的载体很多，可以说无处不在，报纸杂志、灯箱广告、户外广告、产品外包装、企业宣传、产品卖场等，都可以成为产品和企业宣传的手段，为产品摄影提供了广阔的空间。

1.5　产品摄影师的专业素质

1．熟悉产品设计流程并具有现代的产品设计理念

产品摄影最终是要把产品变成商品，出售给消费者，产品设计的目的也是如此。产品拍摄创意要充分表现产品的设计理念、市场定位、受众人群等要素，产品摄影师只有理解产品设计的整个过程、产品的内涵和各个要素，才能充分地、恰到好处地进行产品拍摄创意，拍摄出符合产品设计师设计理念的产品。

产品摄影不是表面的形式美，而是要表现产品的内涵，甚至要体现出生产产品的企业的形象和实力。只具备美的功能，表面的形式好看，是解决不了这些问题的，拍摄出来的产品也难以达到宣传的目的。

产品摄影师要具备产品设计的知识，才能在拍摄创意阶段和拍摄时，明确产品摄影的主题，并把它清晰地表现出来，主题鲜明突出，信息全面集中，使人一目了然，具有明显的说服力和感染力。

2．具有产品设计师一样的想象力和创造力

"如果人类失去了想象，世界将会怎样？"这是对想象最好的诠释，没有了想象，社会文明就无法发展和进步。因此，专业技能再好的摄影师，如果没有想象力，也无法创造出一流的作品。因此，好的产品摄影师不但要有过硬的摄影技术，还要有丰富的想象力和超常的创造力，只有将专业技术和想象力完美结合，才能创作出耳目一新的产品摄影作品。

想象力和创造力不是与生俱来的，是摄影师在生产、生活中培养和积累而来的，是长期积累和创作的结果，因此，我们应该在日复一日的学习、工作、生活中，注重培养、训练自己的想象力和创造力。

摄影本身是一种与思想、情感交织的视觉艺术。摄影师手中的镜头就像画家手中的笔，能接受主人的创作指令。至于如何启发藏在人类内心深处的情感加以表现，这就是摄影师应努力的方向。摄影技术发展到今天已经非常成熟了，但对摄影艺术的追求还有无限的空间。

3．具有良好的欣赏能力和表现能力

在现代的商品竞争中，要使自己的产品广告脱颖而出，产品摄影师要有良好的欣赏能力和表现能力。能分出优劣的欣赏能力，而且还能表现出来，才是高人一筹的摄影师；只具备欣赏能力而没有能力表现出来，那他只能是一个眼高手低的摄影师。所以，好的产品摄影师要两种能力同时具备，要有敏锐的观察、丰富的想象、超乎寻常的创意，在表现上运用多方面的专业技术和技巧，以丰富的表现形式来体现产品的功能和艺术感。

1.6　产品摄影的创意

1．产品摄影创意的内涵与价值

"创意"的英文为 creative idea，解释为 create new meanings，创出新意，也指所创出的新意或意境，具有创造性的意念，简称创意。创意的表现形式很多，通过某个平台或载体可以把创意者的意图和诉求传达给消费者。产品摄影设计的核心就是创意，如果没有新鲜、新奇、能吸引注意、产生情绪

共鸣的视觉信息，很快就会被无情地淹没掉。所以在拍摄的创意上，应力求瞬间刺激到消费者的隐性和显性需求，从而让他产生后续的购买行为。简单来讲，创意的手法在于"换个角度看世界"，比如大的能不能变小，热的能不能变冷，没有的能不能发生……拍摄创意设计就是视觉语言的重新组织和创新，当你以消费者的行为和需求作为依据，一定能够找到创意的思路。

2. 产品摄影创意要服从于主题思想

产品摄影设计是个创意设计过程，和产品设计一样，也要经过市场调查、市场定位，确定受众人群，然后进行总体策划，确定主题、进行创意，最后用摄影艺术表现的形式呈现给观众。所以产品摄影必须经过上述各个阶段，确定拍摄的主题思想，服从拍摄的主题思想，才能拍摄出符合产品设计意图的产品摄影。

产品摄影的主题思想是产品要表达的核心价值，是为了体现产品部分的核心产品和其他产品特性而表达的产品的基本概念。这是产品摄影创意的核心部分，如果产品摄影连产品的核心价值和基本概念都体现不出来，那这样的创意就是失败的。我们看到好的产品摄影创意，都是抓住了产品的主题，抓住了产品的核心价值，传达的信息是符合市场定位和消费受众群体的，也就是主题思想明确。

3. 产品摄影的定位与拍摄准备

产品摄影创意前要对被摄产品进行定位，这种定位要服从产品的主题思想，要服从产品开发时的产品设计定位，只有明确表述了产品在设计时期的市场定位、开发创意、受众人群等意图，才能成为一个合格的产品摄影创意。产品摄影定位更应研究顾客对该产品各种属性的重视程度，包括产品特色需求和心理上的要求，然后分析确定本产品的特色和形象，达到更好的宣传效果。

产品摄影的拍摄准备是产品摄影顺利进行必不可少的前提。在拍摄前要进行拍摄设计，熟读关于产品的文案。根据拍摄设计准备道具和摄影器材。产品摄影师更应该在拍摄前对所拍产品的基础信息进行采集，对产品的材质及大小进行仔细分析，进行产品测量记录，考虑所需的器材与配件，做好前期的拍摄准备。只有做到心中有数，才能拍摄出好的作品。有关摄影器材在后面的相关章节中讲述。

4. 产品摄影创意画面的设计

产品摄影是视觉传达的方式，最终还是以画面的形式来表述，抓住消费者心理，传达产品信息，给人们留下良好的印象和记忆。

产品摄影创意首先要有视觉冲击力，要吸引人们的视线，如何让人们对你的画面产生兴趣，这是产品创意摄影要解决的重要课题。

在产品拍摄阶段，要运用各种拍摄技巧，调动各种灯光效果，发挥各个要素的机能，创作出独特的视觉盛宴，把产品的信息完整无误地传达给人们，达到创作目的。

一个好的产品摄影创意和作品，能够挑起人们对产品拥有的欲望，在瞬间传达全部的产品信息，产生强烈的视觉冲击。

所以在画面的设计时，首先考虑产品信息的正确传达，其次要让画面具有艺术感和形式美，有利于产品信息的高效传达。

第 2 章 产品摄影常用设备

可以毫不夸张地说,产品摄影对摄影器材的要求最为严格和苛刻。在拍摄过程中,要做到拍摄的产品不会变形、景深有足够的控制空间(清晰范围足够深或足够浅)、灯光用得恰到好处、拍摄的过程中做到提高效率等,就需要拍摄设备足够专业。比如就相机来说,严格来讲,产品摄影所用的相机要求能够移轴来校正物体的变形和获取足够的景深,因此需要用大画幅相机来拍摄。但在求学阶段不是所有的人都能拥有大画幅照相机。因此对于要求不是非常严格的产品摄影,中小画幅的相机对我们来说就足够了。所以对于器材的选择,没必要一味追求高精尖,尤其进入数码时代,有些技术效果是可以通过拍摄和后期结合来做到的,关键是我们对设备和拍摄技术的充分使用和把握,对产品摄影的理解和审美能力的提高,对产品摄影创意的体现。本章将对产品摄影设备作详细介绍。

2.1 摄影及相机发展概述

1. 摄影术发展概况

在我们对相机了解之前,可以从几个时期简单回顾一下摄影术发展的历史,在摄影术发明之前,人类只有通过绘画的方式来记录形象。几千年来的历史人物都没有自己的照片,只留下一些不那么忠实的画像。很多美好的物品和建筑更是没有形象的记录,毁于自然灾害和战争中,保存下来没被损坏的少之又少。19世纪初,一些画家开始用暗箱作为自己绘画的创作工具,但以这种方式创作出来的作品还是充满画家主观意念的绘画,并不是照片,和照片还有很大的差别。摄影术的发明改变了这一切。在过去的200年来,摄影术伴随着科技的发展不断完善,于是有了今天这样的影像。

(1)1826年,法国人尼埃普斯把沥青涂布于白蜡板上,然后用于拍摄,大约进行了8个小时曝光,再用熏衣草油冲洗,曝光的沥青失去可溶性,未曝光的沥青则被溶解,从而形成影像,出现了世界上第一张照片。同年,法国美术家、舞台布景画家达盖尔慕名结识了尼埃普斯,两人合作共同研究摄影术。

(2)1839年,达盖尔等人成功发明了达盖尔摄影法,即银板摄影法。他们把银板或镀银的铜板放在碘蒸气上熏蒸,使其表面形成可感光的碘化银,再把银板放入照相机中,进行拍摄曝光(约30分钟)形成潜影,然后用汞蒸气熏蒸已曝光显影的碘化银,成为稳定可见的影像。这是一个具有使

用价值的摄影方法，也是第一种制造成功的卤化银感光材料。同年8月19日，法国政府授命巴黎天文馆馆长阿拉哥，在法国科学院和美术院的联席会议上，公布了达盖尔发明摄影术的详细过程，这一天在摄影史上被认为是摄影术的正式诞生日。英国摄影家塔尔博特于"达盖尔摄影术"发明的同一时期，也发明了一种摄影法，后被称为"卡罗式摄影法"。其感光材料为白纸，经过负-正过程得到一幅与实物明暗一致的照片。但这一时期两种摄影术的感光材料的感光度都很低，感光材料的制造和使用也都不方便，很多人对把卤化银分散到一定的介质中制备感光材料，进行了各种研究和探索。

（3）1848年，维克托把碘化银分散到鸡蛋清里，做成感光材料（曝光5~15分钟）。

（4）1851年，英国雕塑家阿切尔把碘化银分散在火棉胶中，发明了"火棉胶摄影法"，取代了以前的方法，并流行了20多年，这是摄影史上比较重要的历史时期。

（5）1871年，阿多克斯把溴化银分散到明胶中制成溴化银干板，干燥后可储存较长时间，并有更高的感光度（曝光几分之一秒）。这种乳剂已初步具备了现代感光乳剂的基本模式，也提供了工业化生产的基本条件。用上述方法制造的感光材料，无论是哪一种，都只能对可见光中的蓝紫光感光，记录被摄体中的蓝紫光成分，拍摄制作的画面和人眼对被摄体的观察效果存在着很大差异。

（6）1873年之后，人们发现把某些合成染料加到卤化银当中，可扩大感光材料的感光范围，由此，底片对所有光都感光，由原来的分色片发展到全色片，为彩色感光材料的制造创造了条件。

（7）1889年，美国人乔治·伊斯曼用硝酸纤维代替纸基，制造了世界上最早的透明片基。但早期的硝酸纤维制成的片基很容易燃烧着火，极不安全，直到1930年以后，才逐步为醋酸纤维片基所取代，这就是直到现在还在使用的"安全片基"。之后，卡巴特成功地把感光乳剂涂布在赛璐珞薄片上，成为使用更为方便的照相胶卷，也为感光材料用于电影的摄制提供了可行性。

（8）1909年出现了三层一次曝光彩色显影法，1935年减色法多层乳剂问世，1936年出现了彩色反转感光材料。

（9）从20世纪30年代至今，彩色感光材料的生产有了惊人的发展，20世纪后半期，感光乳剂制造技术有了一个飞跃，已经成为一种高科技产品。更新换代的频率更快，过去大约十年换代一次，而现在十年换代2~3次；感光度、清晰度、颗粒性以及彩色再现质量等方面的性能有了大幅度的提高。感光材料性能的改进，为摄影画面的制作提供了更加丰富的技术手段，从而为摄影创作提供了更加广阔的空间。

（10）20世纪末21世纪初，数字技术的出现可谓是划时代的变革，数码摄影技术的飞速发展，带来了摄影变革，争论也随之而来，未来的摄影究竟是什么样，我们拭目以待。

2．照相机的发展

在摄影术发展的近200年时间里，照相机也一直伴随着科学技术发展而发展，尤其是机械制造业和精密仪器制造业。照相机的发展可以分为三个阶段。

1）初级阶段

从摄影术发明的1839年到20世纪40年代为照相机发展的初级阶段。这一阶段的相机有以下特点。

（1）由木制暗箱发展到金属机身，提高了相机的耐用度和精密度。

（2）由最初的没有快门到逐步出现了精密的机械快门。

（3）镜头的质量大幅度提高，由单片透镜发展到现在的多片多组透镜。

（4）由框式取景发展到光学式取景，提高了调焦的精度。

2）高级阶段

20世纪50年代到20世纪90年代是照相机发展的黄金时代。这一阶段有以下特点。

（1）光学技术、机械技术、电子技术相结合运用于照相机上。相机向精密仪器方向发展，使摄影变得方便快捷。

（2）自动化程度提高。出现了小型、中型照相机，自动调焦、自动曝光等技术在照相机上广泛运用。

（3）光学镜头发展迅速。出现了各种焦距的摄影镜头，从鱼眼镜头到焦距在1m以上的远摄镜头和各种特殊条件下使用的镜头。

3）数字阶段

20世纪90年代出现了数码照相机，数字化革命的迅猛发展使摄影进入数字摄影时代。目前数码照相机与传统的摄影术同时并存，还没等人们明白过来是怎么回事，数码照相机已经步入了实用普及阶段。数码摄影的快速便捷超过了人们的想象。

3．摄影史上的五大变革

总的来说，摄影术和照相机的发展经历了五个历史性的变革，才能让人们享受到摄影给我们生活带来的翻天覆地的变化。

（1）1839年8月19日，法国人达盖尔发明了银板摄影术。

（2）19世纪90年代，乔治·伊斯曼和柯达公司大量生产感光材料，从此摄影技术广泛普及。

（3）20世纪20年代，德国人制造出高质量的照相机，如禄莱、莱卡等在市场上广泛供应。

（4）20世纪20年代开始，日本人首先把电子技术应用到摄影术。

（5）20世纪90年代，数字技术在摄影技术中的应用。

4．照相机的基本结构和工作原理

照相机是摄影最为基础的设备工具，在学习摄影之前要先了解一下相机的基本结构和工作原理。摄影艺术不同于绘画艺术，绘画的工具和材料广泛，在画纸、画布、墙壁、石头，甚至随地就可以绘画，用画笔、画刀、石头、树枝就可以，有的没有任何工具，用手指就可以绘画。而摄影不同，摄影对器材的依赖性很强，没有照相机是不能进行摄影创作的；有了相机，才能利用每种相机的特点和性能拍摄出不同题材的美好的艺术摄影作品。从1839年摄影术发明到现在170多年的时间里，各式各样的照相机被发明、改进、淘汰、再次利用。直到电子、数字技术高度发展的今天，相机已经发展到自动和数字相机统领天下的时代，同摄影术刚刚发明时的木制相机有天壤之别，大大不同于使用原始感光材料的传统相机，走向了传统影像技术和现代数字技术共存的摄影时代。但无论相机如何发展，照相机的工作原理是相同的。无论多么复杂的相机，其原理都是利用光学作用把影像记录下来。景物成像由镜头完成，快门和光圈组合完成曝光，记录靠的是胶片或数字芯片。

传统相机和数码相机的结构有所不同（除"数字摄影"一章外，本书中的"相机"均指传统相机）。相机的基本结构由以下几部分构成。

1）机身

机身是照相机的主体、躯干，主要作用是支撑相机的其他部分。主体内部形成暗箱，避免底片漏光。一般相机的机身由金属或塑料制成，坚固耐用。

2）镜头

镜头是由一组或多组光学镜片组成，主要作用是成像。一般镜头有光圈、调焦装置等。光圈是

调节进光量的；调焦装置是调整焦平面的。早期的镜头没有光圈和调焦装置。镜头根据焦距的不同，分为鱼眼镜头、广角镜头、标准镜头、中焦镜头、长焦镜头和远摄镜头等。还可根据焦距变化的程度分为定焦镜头和变焦镜头。

3）快门

快门是用来控制曝光时间长短的装置，在这一点上和光圈的作用相同，两者配合完成曝光。快门有镜间快门和焦平面快门、机械快门和电子快门之分。

镜间快门由一组金属薄片组成。当按下快门按钮时，快门从中间开启，到所设定的光圈，然后再闭合，完成一次曝光。镜间快门的优点是声音小，画面受光均匀，不存在机震；缺点是很难做到很高的快门速度，最高的快门速度也只能到1/500s。机背取景照相机（大画幅照相机）的快门都是镜间快门照相机。

焦平面快门由两条可卷曲的帘幕组成，按下快门按钮，两块帘幕先后开启形成的狭缝使底片曝光，快门的速度是由狭缝的宽窄决定的，狭缝窄，速度快；狭缝大，速度慢。焦平面快门有纵走式钢板快门和横走式帘幕快门两种。纵走式钢板快门的速度能做得更快，可达到万分之一秒。焦平面快门的优点就是速度快；缺点是振动大，使用慢的快门速度时，应防止机震，在拍摄垂直于镜头运动的物体时，容易产生变形。小画幅和中画幅相机一般都采用焦平面快门。镜头快门与焦平面快门性能特点如表2-1所示。

表2-1 镜头快门与焦平面快门性能特点对照表

项目	镜头快门	焦平面帘幕横走式	焦平面钢板纵走式
安装位置	镜头附近	胶片前面	
曝光不同点	同时曝光	逐渐曝光	
曝光均匀性	好	较差	
闪光同步	全程同步	1/60~1/90s	1/60~1/250s
快门速度	低	较高	高
运动变形	无	有	

机械快门的动力来源于机械装置；电子快门的动力来源于电池，没有电池，也就无法按下快门，所以在使用电子快门照相机时，要准备备用电池。电子快门和机械快门性能如表2-2所示。

表2-2 电子快门和机械快门性能对照表

项目	电子快门	机械快门
快门结构	简单	复杂
精度及稳定性	高	中、低
控制范围	大、无级	小、有级
自动曝光	易	难
环境适应性	差（温度、湿度、静电等）	好
维修性	难	易
电源要求	无电源不能工作	不需要电源

4）输片装置

输片装置是把曝光的胶片拉走，以准备下一张胶片拍摄。有手动输片和自动输片之分。

5）取景器

取景器是在拍摄前看到所拍照片景物范围的装置。机背取景照相机等大画幅照相机是磨砂玻璃

取景器，中小型照相机以直视取景器、单镜头反光取景器和双镜头反光取景器为主。

2.2 照相机的选择和使用

1．照相机的种类

目前，市场上的照相机可谓种类繁多，不论什么样的相机，国产的还是进口的，体积庞大的还是袖珍微型的，都有各自的特点和技术性能。为了了解照相机的用途和主要性能，便于选择适合自己的照相机，我们对照相机的种类和用途归纳如下。

1）按画幅尺寸分类

按画幅尺寸分为大画幅、中画幅和小画幅照相机，如图 2-1 所示。

图 2-1　按画幅尺寸分类的相机种类

（a）大画幅照相机；（b）中画幅照相机；（c）小画幅照相机

（1）大画幅相机：画幅尺寸为 4in × 5in[①]、5in × 7in、8in × 10in 等，拍摄时要使用三角架，主要用于产品广告摄影、建筑摄影和风光摄影。有仙娜、骑士、星座等品牌。

（2）中画幅相机：如 120 相机。画幅尺寸为 6cm × 4.5cm、6cm × 6cm、6cm × 7cm、6cm × 9cm 等，主要用于人像、时装、风光、建筑等摄影。主要品牌有哈苏、禄莱等。

（3）小画幅相机：如 135 相机。画幅尺寸为 24mm × 36mm 的卷片，一卷 36 张，带有尺孔。小画幅相机有携带方便的特点，在要求不高的情况下，适用于各种题材照片的拍摄。

2）按取景方式分类

按取景方式分为单镜头反光照相机、双镜头反光照相机和旁轴取景照相机，如图 2-2 所示。

图 2-2　按取景方式分类的相机种类

（a）单镜头反光照相机；（b）双镜头反光照相机；（c）旁轴取景照相机

① 1in（英寸）= 0.0254m。

（1）单镜头反光照相机

单镜头反光照相机只有一个镜头，既用它摄影也用它取景，因此视差问题基本得到解决。单镜头反光照相机的反光镜和棱镜的独到设计，使得摄影者可以从取景器中直接观察到通过镜头的影像。光线透过镜头到达反光镜后，折射到上面的对焦屏并结成影像，透过接目镜和五棱镜，我们可以在取景器中看到外面的景物。拍摄时，当按下快门钮，反光镜便会往上弹起，软片前面的快门幕帘便同时打开，通过镜头的光线（影像）便投影到软片上使胶片感光，而后反光镜便立即恢复原状，取景器中再次可以看到影像。单镜头反光相机的这种构造，确定了它是完全透过镜头对焦拍摄的，它能使取景器中所看到的影像和胶片上拍摄到的完全一致，它的取景范围和实际拍摄范围基本上一致，消除了旁轴平视取景照相机的视差现象，从学习摄影的角度来看，十分有利于直观地取景构图。

总之，凡是能从取景器里看清楚的景物，单镜头反光照相机都能拍摄下来。使用120胶卷的简易型单镜头反光照相机一般不用五棱镜（如长城DF-4型），可直接在毛玻璃上取景、调焦；中、高档单镜头反光照相机还可以换上俯视取景器取景（如珠江S-201、尼康F3），因此同样可以像双镜头反光相机一样进行低位仰摄或倒置取景。这也是单镜头反光照相机逐步取代双镜头反光照相机的原因之一。

单镜头反光照相机的缺点是：增加反光镜室和五棱镜以后，机身加高、加厚，重量增加；反光镜弹起来的一瞬间还会出现机械震动和噪声；从按下快门钮到启动快门的时间间隔也比其他照相机略长等。在国内市场上常见的单镜头反光照相机有尼康、佳能、美能达等进口品牌，也有海鸥、凤凰等国产品牌。

（2）双镜头反光照相机

双镜头反光照相机有两个镜头，一个用来取景，一个用来成像。但是镜头一般不能替换，如果不是两个镜头一起替换的话，则取景和成像镜头的视差会很大。

双镜头相机成像有一个特点，就是取景器镜头中看到的图像往往与成像镜头在胶卷上记录的不同，存在视差。此外，取景时比较麻烦，难以对准焦距，须启动放大镜查看取景。

双镜头反光相机后来被单镜头反光相机代替，主要是因为单反相机具有取景和成像视差小、体积小、可更换镜头、胶卷方便等优点。

（3）旁轴取景照相机

旁轴取景照相机的取景光轴位于摄影镜头光轴旁边，只是用来取景，拍摄由镜头完成。旁轴取景照相机的缺点是存在"视差"，可换镜头少或不能更换镜头，通用性差，使用长焦镜头时调焦精度下降。

2. 产品摄影照相机的选择

1）产品摄影照相机的选择

摄影器材的选择很重要。事实上，大部分摄影师所用的相机是135或120中小画幅相机，如果单从产品等商业摄影的要求来衡量，现存的相机大部分都达不到产品和商业摄影要求，如135机型中只有很少部分镜头具备调校纠正功能，但由于其底片篇幅太小、售价过高及调整方向单一，造成性能价格比严重失调而问津者寥寥无几。专业摄影师别无选择地将目光投向在像差调校纠正方面独领风骚的大型座机，如4×5、5×7、8×10等大画幅照相机上。

产品摄影所使用的器材与其他摄影所使用的器材是有所区别的，因为产品摄影普遍要求对照片中的产品透视失真予以校正。使用普通相机平视取景时，虽然原本垂直地面的线条在照片中也能保持垂直，但此时镜头的像平面中心却无法像透视图中的视平线那样上下移动，这无疑增加了用普通

相机拍摄产品的难度。

所以，产品摄影大都需要使用可以调整透视关系的摄影器材。产品摄影的首选器材自然是大画幅相机（4×5或8×10），因为大画幅相机的皮腔部分可作大幅度调整，尤其是近拍时，这种优势极为明显；再有就是较大的底片可以更好地记录影像更为细微的部分，这对于大型产品广告图片的制作非常重要。不过大画幅相机的操作比较复杂，移动调整和更换胶片均较烦琐，携带安装也并不便利，所以在对片幅没有刻意要求的情况下，尤其在产品摄影的学习阶段，一些中画幅相机包括135mm单反相机同样能够满足摄影的基本要求（后期处理的时候再下一番功夫），例如机背取景的中画幅相机禄莱 X-Act2、哈苏 ArcBody 等。哈苏 ArcBody 的后背可作＋28mm 移轴与＋15°倾斜调整，机身轻巧（550g），具有很好的便携性，所配三支镜头中最大视角可达94°（35mmF4.5），相当于135mm相机20mm镜头的视野范围，而且在全程移轴时均有极佳的成像表现，因而非常适宜室外的产品摄影。此外，中画幅单反相机和135mm单反相机中均有一些移轴镜头可用于产品摄影。移轴镜头可以在平视取景的前提下，把镜头的像平面中心相对焦平面中心向上或向下移位，从而在镜头的焦距范围内将被摄体移进取镜器内，而垂直线条在照片中仍保持垂直。中画幅相机的移轴镜头有玛米亚 75mmF4.5、禄莱 75mmF4.5 以及哈苏可做偏移的1.4增倍镜等。

135mm相机用于产品摄影时，可选尼克尔 PC28mmF3.5、35mmF2.8 移轴镜头以及尼康推出的尼克尔 PC Micro85mm1∶2.8 微距移轴镜头，佳能移轴镜头则有 TS-E24mmF3.5L、TS-E45mmF2.8以及 TS-E90mmF2.8。关于各类移轴镜头的具体使用情况，则应视拍摄的对象、照片的用途、创作者的习惯和经济能力而定。此外，稳固的三脚架和具有点测光（一般1°~5°即可）功能的测光表都是产品摄影所必需的辅助设备。使用135或120等普通中小型画幅照相机用于产品摄影时，可以采用平视的角度拍摄或者镜头平面和被摄体平面平行的方法避免产品透视失真，后期制作时再裁掉画面多余的部分。

产品摄影应根据自己的需要和实际经济条件来选择适合的照相机品牌、种类和型号。对于大多数初学者或摄影爱好者来说，选择能够自动曝光的普及型照相机比较合适，因为这类相机价格比较便宜，操作简单，携带方便。对于一般的产品摄影选择单镜头反光照相机，既能够手动和自动调节光圈和快门速度、又能够手动曝光和自动曝光的小画幅的135相机或中画幅的120相机较为理想，因为这类照相机都配有不同焦距段的镜头和各种附件可以选择，能够充分发挥摄影的拍摄技巧，增强产品摄影的表现力。总之，这样的相机能较理想地胜任你的拍摄。但是，如果对产品摄影有更高的要求，经常拍一些商业产品摄影题材，或者想要成为专业的产品摄影师，认真、严格地要求自己，那么，建议你考虑买一台大画幅的移轴照相机。

大画幅相机的情况我们在下一节进行详细讲解。但不管你使用什么样的相机，你的目的只有一个：拍出好的产品照片。此外，拍摄的想法是你自己的，任何先进的设备和器材都代替不了你敏锐的观察力和创造力，技术和艺术的结合才能产生好的产品摄影作品。

2）如何挑选照相机

选择相机时，要对以下几方面进行检查。

（1）外观：照相机的外表面应该干净、牢固、严密、无间隙等。

（2）快门：快门调节要灵活，自拍机构工作无异常。

（3）各机械装置：上弦、卷片等装置要灵活，计数器工作正常。

（4）电子系统：装上电池后，是否能顺利按下快门；在明暗不同的光线下，曝光值应该有明显的变化。

2.3 大画幅照相机的优势、选择和操作

19世纪到20世纪上半世纪，摄影师的形象是头上蒙着一块黑布，站在三角架支着的木制大型相机后面调来调去。他们所使用的相机就是我们现在所说的大画幅照相机的鼻祖。大画幅照相机也叫机背取景照相机或移轴照相机。在摄影术发明后一百年的时间里，机背取景照相机曾经是最主要的摄影器材。人们使用的大部分相机都是木制的机背取景照相机，拍摄了许多美国西部自然风光的纯粹主义摄影的代表人物亚当斯使用的都是机背取景照相机和大尺寸胶片。直到20个世纪五六十年代，随着光学、精密机械和电子等技术的发展，才出现了自动化程度较高的中小型、轻便的照相机。由于小型照相机的自动化程度不断提高，如自动决定曝光参数、自动曝光、自动调焦、自动卷片、自动闪光等，再加上小型相机性能稳定、携带方便，迅速占领了相机市场。到20世纪80年代，市场上已经几乎看不到大型座机，也很少有人去使用笨重的大型相机了。直到近些年，人们才发现有些技术和功能是小型相机无法实现的，而且小底片的照片质量和清晰度远不如大型相机。如今，在大多数摄影场合下，中小画幅的照相机就能够完全胜任，然而大画幅照相机确实有它的不同之处。在拍摄产品广告、风光、建筑摄影时，大型的机背取景照相机仍然是首选的摄影器材。现在的大画幅相机和镜头的技术发展成熟，较之早期的机背取景照相机在操作性和成像质量上又很大的提高，为人们的摄影创作提供了新的舞台。

在本小节中，我们将详细介绍大画幅相机及其应用，如何娴熟地使用和操作大画幅照相机，以及必须注意的一些特殊效果和注意事项。即使你没有大画幅照相机，也不打算购买和使用大画幅相机，你也应该了解它会给拍摄带来的意外收获。

目前，市场上可供选择的大画幅照相机的种类和品牌比较多，国产的有申豪，进口的有仙娜、星座、骑士等品牌。配套的镜头有施耐得（Schneider）、罗敦司得（Rodenstcok）、尼柯尔（Nikker）、富士侬（Fujinon）等。

大画幅照相机使用的是大尺寸的散页胶片，底片的尺寸有几种不同的型号，从使用的底片尺寸划分，大画幅相机主要有 4in×5in、5in×7in、8in×10in 三种。在国内，4in×5in、8in×10in 的底片使用得比较广泛，5in×7in 的底片使用者不是很多，4in×5in 的底片多用于产品广告摄影，8in×10in 的底片多用于风光的拍摄。

从结构上分，大画幅相机有基板式（也叫双轨式）和单轨式两种。基板式相机可以折叠，携带起来非常方便，利于经常出去外拍风光、建筑等题材的照片。单轨相机不能折叠，比较笨重，不利于携带到室外拍摄，多用于室内产品广告摄影。但单轨式相机操作起来比较灵活，由于前、后机架都可以进行灵活的位移和偏摆调整，因此，调整的组合是灵活多变的。要做到自如地控制相机前后机架的调整，以达到移轴的目的，需要经过长时间练习并对相机的原理进行仔细的研究。

大画幅照相机和中小型画幅照相机的基本结构原理是相同的，都有镜头、一个不透光的暗盒和放置胶片的装置（图2-3）。大画幅相机的结构虽然比中小画幅相机简单，但操作非常复杂，要经过二十几个步骤，稍有不慎，就会失误，使拍摄前功尽弃。所以在操作大画幅相机时，一定做到严谨、仔细和程序化，多加练习，熟练操作过程和步骤，避免不必要的失误。

1. 大画幅照相机的优势

选择大画幅照相机的原因很简单，因为它能实现其他相机不能完成的工作，与其他非移轴相机相比，大画幅相机的优势有以下三点：

（1）大画幅相机大尺寸底片能产生较多细节的影像，印制大尺寸照片的时候的影像质量更清晰，

更能让人们接受。

（2）大画幅相机最小光圈可以达到F64，这是中小画幅照相机所无法相比的，小的光圈可以获得较长的景深，使纵深方向的被摄体看起来都是清晰的，为产品摄影的用光、构图等提供了便利的条件。

（3）大画幅相机并非只是因为能使用大尺寸的胶片才成为专业相机的，而是它的主体结构可以各自调整，各系统间相互配合，可以适应产品广告、风光和建筑等不同题材拍摄主题的需要。大画幅相机的移轴功能不但能把画面调整得更加清晰，而且可以校正因拍摄角度产生的被摄体变形。

大画幅相机能够实现拍产品的一切理想，但是需要产品摄影师的熟练掌握，才能运用自如。

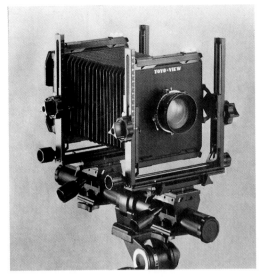

图2-3　大画幅照相机

2．大画幅照相机的操作步骤

大画幅照相机虽然能拍出优质的图片，但操作起来也比较烦琐，要求严格按程序操作。操作步骤如下：

1）观察（确定机位）

将相机装在一个坚固稳定的大型相机专用三角架上，并检查相机的稳定性。大型相机使用的专用三角架比较粗壮，稳定性要好，三角架的云台要插板式的，尽量要大型号的，与相机的接触面积大；一般不用圆形和小方形的云台，这样的云台与相机的接触面积小，稳定性不好，容易晃动，还给人一种单薄的感觉。

2）取景

装上适当焦距镜头，使影像处于磨砂玻璃中央。然后把镜头的光圈放到最大值的位置上，以便于取景、调焦和构图。根据拍摄产品的画面构图和远近，进行大致的取景，选择适当焦距的镜头，并使画面的主体位于画面的中央。

3）调焦

调焦装置就是前后机架，前后移动机架使焦点上的景物清晰。一般大调焦使用前机架，微调使用后机架。因为移动后机架调焦时，镜头至被摄体的距离不变，不会影响影像的大小。

4）检查各调整是否处于归零状况

这一步是让相机上的所有调节按钮处于零的位置，便于下一步的移位调整。

5）构图调整

根据拍摄的题材和被摄体及其周边的实际情况决定是横拍还是竖拍。

6）校正变形、调整清晰区域

大画幅相机被认为是专业的照相机，是因为它有强大的移轴功能和控制影像效果的能力。移轴和景深控制都是大画幅相机比较难掌握的技术，但正是因为大画幅相机具备这些优势，才使大画幅相机操作起来比较烦琐。

移轴有两种方式，即偏摆和位移。相机通过前后组机架的偏摆和位移来改变影像的透视、变形和景深的范围，即校正影像的变形，需要偏摆、位移调整。偏摆有两个方向的摆动，照相机前、后

图 2-4　前机架偏摆前后景深变化

机架在水平轴上作某种角度的转动称"仰俯",在垂直轴上某种角度的转动称"摇摆"。镜头平面和胶片平面在这四个方向上都可以进行偏摆。

前机架偏摆的主要作用是控制影像的清晰范围,如图 2-4 所示。不管它作何种偏摆,画面的透视关系不变,但光轴会偏离影像平面的中心。利用前机架偏摆应该注意的是镜头的涵盖力要明显大于胶片对角线,否则,容易出现因镜头的涵盖力不够而使部分影像处于影像圈之外的现象,会产生影像的暗区或暗角;后机架偏摆的主要作用是修正或强调影像的透视变形和限定影像的清晰区域,如图 2-5、图 2-6 所示。不管后机架作如何偏摆调整,前机架的光轴仍然在影像的中央,不会改变其光学原理。进行后机架偏摆时,要特别仔细,否则容易使影像失去焦点。应该慢慢调整,重新对焦和移动中心,直到达到要求为止。

图 2-5　前后机架的摇摆对物体变形的校正

图 2-6　前后机架的仰俯对物体变形的校正

位移是指照相机的前、后机架在同一平面上作相对于零位的上、下、左、右方向的移动。位移后镜头的中心就离开了影像圈的中心,也就是镜头和影像圈的中轴线偏离了,不在同一条直线上了。因而,位移可以不改变照相机的位置,却能使影像的范围在上、下、左、右四个方向上移动。位移是产品摄影中一个常用的技法,例如从低角度仰拍时,被摄体的上部都变小,垂直的平行线产生向上汇聚的透视现象,这时,通过对相机前、后机架位移的调整,在不改变视点的情况下,使汇聚的平行透视线得到纠正,看起来仍然是平行的。位移调整往往不是简单地在上、下、左、右四个方向上移动,经常是配合前、后机架的偏摆,以达到透视调整的目的,如图 2-7、图 2-8 所示。在产品摄影中,由于拍摄题材和图片用途的不同,经常利用这种透视的汇聚效果来表现被摄体的立体感。因为汇聚透视而造成的倾斜可以产生一种特殊的视觉效果,给人以强烈的视觉冲击力,使画面看起来很有张力。摄影师也尽量去追求这种强烈的效果,但有时又觉得汇聚透视所表现的景物使整个画面歪曲了,

必须调整因透视汇聚而带来的垂直线变形现象。

移轴对景深范围的影响更是其他中小型非移轴相机无法与大画幅相机相媲美的。当被摄物体所在平面、胶片平面和镜头平面相互平行时，要使影像清晰是容易的。但是，当这三个平面不平行时，如被摄物体平面同相互平行的胶片平面和镜头平面垂直时，如何让景深的范围扩大，获得一个清晰的影像？此时，对于大画幅相机来说，一个最好的办法就是运用沙姆弗鲁格原理，即当被摄物平面、胶片平面和镜头平面三个平面有两个不平行时，若想获得更大的景深，让被摄物体在胶片平面上都呈现出清晰的影像，就必须让被摄物平面、胶片平面和镜头平面三个平面的延长线相交于一条直线上。移轴前后的拍摄效果如图2-9所示。

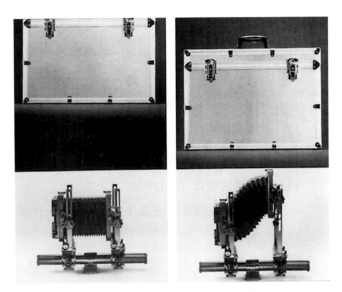

图2-7　机架的上、下位移

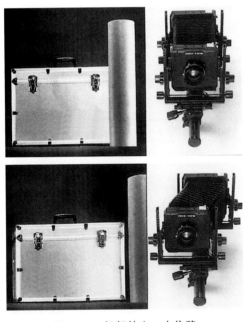

图2-8　机架的左、右位移

图2-9　沙姆弗鲁格原理对景深的控制

需要注意的是利用沙姆弗鲁格原理来控制影像的清晰度，一般仅限于二维空间的同一平面。而在产品摄影中，有时候需要三维立体空间的表达，为了使被摄体的各个部分都清晰，还要使用小光圈来增加景深。

7）清晰区域辅助调整

如果影像变形无关紧要的话，可以对后机架进行调整。

8）再调焦

也就是精密调整，对影像的变形、清晰度调整完后，再作一次调焦。这时应该使用放大镜，在磨砂玻璃上进行细致的焦距调整，让画面的每一处都是清晰的。

9）锁定各个调整按钮

10）确定使用滤色片，并测光（考虑曝光补偿）

11）检查景深

查看景深是否达到预期的效果，设定工作光圈。

12）检查渐晕的情况，确定皮腔没有侵入影像区

13）确定快门速度并扳上快门解扣装置

14）拍一次成像片（波拉片）

先拍摄一张一次成像的波拉片，确定曝光、构图、用光、色彩。

15）插入片盒

插入已经装好底片的片盒（装底片要提前完成，在装未拍摄的底片时，要把片盒挡板白色的一面朝外，拍摄后把挡板翻过来让黑色的一面朝外，以区分片盒里的底片是否拍摄过），确认片盒的保护挡板白面朝外，以免误拍，让底片重复曝光。

16）抽出保护挡板

确认镜头关闭，抽出片盒的保护挡板。

17）稳定

稳定好照相机，使之不要移动。

18）曝光

根据测光的读数和使用滤镜的情况，决定最后的曝光量，设定光圈和快门速度，按下快门按钮，完成曝光。

19）复位

将保护挡板插入片盒，确认黑条面朝外。

20）最后再次确认

抽出片盒,打开镜头光圈,确认在拍摄的过程中相机是否移位,构图是否有变化。如产生移位现象，就要考虑是否再重拍一张。

2.4　镜头的选择和使用

镜头是由高质量的光学玻璃组成的，一般分成几组镜片。镜头的主要作用是纳入光线和成像。镜头最重要的两个特性就是焦距和光圈。

1．镜头焦距

焦距是镜头重要的光学特性之一，每个镜头焦距都是固定的，并标在镜头上以便于辨认。焦距是指无限远的景物在焦平面结成清晰影像时，也就是无限远的平行光穿过镜头时，光线就会折射并汇聚到中轴线上的某一点，这个点就是镜头的焦点，垂直于主轴焦点的胶片所在的平面就是焦平面，透镜（或透镜组）的第二节点（光学中心）至焦平面的垂直距离就是焦距。镜头焦距的长短，直接影响到物体成像的大小和质量。在相机和物距不变的情况下，镜头的焦距长，物体成像大；镜头焦距短，物体成像小。焦距与视角成反比，也就是说焦距越长，视角越小；镜头焦距越短，视角越大。

镜头焦距的长短还影响着镜头的透光能力，镜头焦距越长，透光能力越弱；镜头焦距越短，透光能力越强。根据焦距的不同，一般把镜头分为广角镜头、标准镜头和长焦镜头。标准镜头一般是指视角在 40°~60° 的镜头，就是人眼能够清晰看到景物的视力范围，比标准镜头视角小的镜头泛称为广角端镜头；比标准镜头视角大的镜头都称为长焦端镜头。广角端镜头包括鱼眼镜头、超广角镜头、广角镜头；长焦端镜头包括中焦镜头、长焦镜头和远摄镜头。对于不同画幅尺寸的相机，标准镜头的焦距段也不一样，135 照相机的标准镜头的焦距在 50mm 左右；120 照相机的标准镜头的焦距在 80mm 左右；4×5 照相机的标准镜头的焦距在 150mm 左右，如表 2-3 所示。

表 2-3 不同摄影镜头焦距与视场角的关系及功能特性

焦距段		鱼眼	超广角	广角	标准	中焦	长焦	远摄
视场角 $\theta/(°)$		约 180	$\theta > 90$	$90 > \theta > 60$	$60 > \theta > 40$	$40 > \theta > 18$	$18 > \theta > 8$	$\theta < 7$
焦距 f/mm	6×6 画幅	约 35	$f < 40$	$40 < f < 70$	$70 < f < 110$	$110 < f < 240$	$240 < f$	
	135 画幅	6—16	$f < 21$	$21 < f < 38$	$38 < f < 61$	$61 < f < 135$	$135 < f < 300$	$f > 350$
最大相对口径			F2.8—3.5	F2—3.5	F1.2—3.5	F2—4.5	F2.8—5.6	F4—10
定焦距畸变		强烈	大	一般	中	小	小	小
手震影响		一般手震极限以焦距的倒数为准，例如焦距 f = 350mm 的镜头极限为 1/350s						

1）广角端镜头

广角端镜头能够把距离很近且范围较大的景物纳入镜头，使画面有很强的视觉冲击力，这是其他镜头无法和广角端镜头比拟的地方。广角端镜头的缺点是会使被摄景物产生变形，距离被摄体越近，变形就越大；仰视或俯视也会产生强烈的变形。克服广角端镜头变形的方法就是在拍摄点的选择上尽量避免离被摄景物太近，保持照相机的机位与被摄体水平拍摄，避免仰拍和俯拍。控制物体变形的能力是摄影的重要技术，对产品摄影尤为重要。根据我们拍摄的主题和拍摄要求来决定要变形还是不要变形，要变形大还是小。

2）长焦端镜头

长焦端镜头的视角要比标准镜头小，随着焦距的不断增长，视角越来越窄，被摄体在逐渐拉近。因此，用长焦端镜头拍摄时，稍不注意就会产生手震现象，画面的清晰度会下降，使用长焦端镜头避免手震的方法是尽量用较高的快门速度，一般经验是使用的快门速度不低于使用的长焦镜头的倒数秒。例如，当手持相机用 500mm 的长焦镜头拍摄时，应使用 1/500s 以上的快门速度。只有这样才能保证图片质量不会模糊，否则就要使用三角架，尽量避免机震和手震，以保证画面的质量。

3）变焦镜头

变焦镜头是一种特殊的镜头，其焦距段可以在一定的范围内变化。如 70—210mm 的变焦镜头，它的焦距可以在 70mm 到 210mm 之间任意变化。焦距固定的镜头叫定焦镜头，就光学理论来讲，标准镜头和定焦镜头的成像质量优于变焦镜头。但由于变焦镜头省去了携带多个镜头的沉重负担，也不用总是来回更换镜头，还能用它来制造富有创造性的艺术效果（如在开启快门的瞬间进行变焦），摄影者还是更加青睐变焦镜头。

4）微距镜头

微距镜头是指能把微小的物体按 1：1 比例拍摄的镜头，也叫近等比镜头。现在很多镜头都附带了微距的功能，使摄影更加方便。微距镜头常常使用在微产品摄影上，如化妆品、首饰、花卉等物体微小局部等题材上。

一般来说，不同焦距的镜头，拍摄的效果有很大的区别，焦距对影像的反差有影响。反差是指景物或影像的主要部分的明暗对比情况，明暗对比强烈者称反差大，明暗对比平淡者称反差小。镜头焦距短，影像的反差大；镜头焦距长，影像的反差小。在使用不同焦距镜头拍摄彩色照片时，不仅影响影像的反差，还会影响到影像色彩的饱和度。所以应根据拍摄题材选择使用不同焦距的镜头，一般情况下，不同焦距镜头适合拍摄的题材如表2-4所示。

表2-4　不同焦距镜头适合的摄影题材

焦距段	鱼眼	超广角	广角	标准	中焦	长焦	超长焦
生活照			28—80				
旅游纪念			28—135				
风光	√	√	√	√	√		
肖像					√	√	
人物			√	√			
体育					√	√	√
静物				50—250			
舞台					√	√	
新闻	√	√	√				
生态						√	√
建筑	√	√					
民俗风情			√	√	√	√	

2．光圈和景深

1）光圈

镜头把纳入的光线汇聚起来，在胶片上形成一个清晰的影像。镜头在单位时间内纳入光线的多少由做在镜头里的光圈来控制。光圈就是控制纳入光线多少的装置，光圈开得大，纳入的光线多；光圈开得小，纳入的光线少。一般情况下，光圈的大小用光圈系数表示，也叫F系数。光圈系数F =镜头焦距/光孔直径。例如，镜头的焦距为50mm，光孔直径是25mm，则光圈系数F = 2；镜头的焦距不变，还是50mm，光孔直径如果缩小到12.5，则光圈F = 4。F4比F2的进光量要少。因此，光圈系数和光孔直径成反比，光圈系数F数值越小，光圈越大。光圈系数的标注在国际上已经标准化，目前使用的光圈系数多采用下列标准：1、1.4、2、2.8、4、5.6、8、11、16、22、32。镜头上不可能标注所有的光圈系数，只能具备其中连续的几个。例如，从F2到F16或从F5.6到F22等。相机的最大光圈叫镜头的口径，一个镜头最大的光圈是F1.4，就叫作口径是F1.4口径的镜头，它比口径是F2.8或F5.6的镜头纳入的光线更多。我们把这样大口径的镜头称为快镜头，显然，F1.4口径的镜头比口径是F2.8或F5.6的镜头更快。快镜头的特点是能够在较弱的光线下拍摄，还能摄取小的景深。

2）景深

前面提到快镜头能摄取小的景深，那么什么是景深呢？怎样来控制景深呢？

景深是摄影中的重要概念。它是指当我们在对被摄体调焦后，除焦点上的物体清晰外，焦点前后还有一个清晰的范围。凡是在清晰范围内的景物，都能呈现清晰的影像，我们把这个清晰的范围叫做景深。从光学理论来讲，只有焦点所通过的焦平面上的物体是绝对清晰的，它的前后都不是清晰的，我们所说的景深只是相对清晰，前后清晰的范围大就叫作景深长或深，前后清晰的范围小就

叫作景深短或浅。我们在拍摄的时候，有的时候需要长（深）的景深，让被摄景物前后都清晰，如拍摄体量比较大的产品时；有的时候需要短（浅）的景深，如拍摄体积小的产品时，要求产品清晰，后面的背景和产品包装要虚化。产品摄影对景深的控制更为重要，那什么影响着景深的深浅呢？怎样才能控制景深的长短呢？有以下三种因素。

（1）镜头的光圈对景深的影响

光圈有两个重要的作用：一是控制进光量；二是控制景深的深浅。光圈的大小与景深成反比，光圈大，景深短；光圈小，景深长。

（2）镜头焦距对景深的影响

镜头焦距和景深成反比，镜头焦距短，景深长；镜头焦距长，景深短。

（3）物距对景深的影响

物距与景深成正比，物距大，景深长；物距小，景深短。这里的物距是指相机与被摄物体的距离。了解了光圈、焦距和物距对景深的影响以及它们之间的关系，控制景深的长短就不难了。拍摄时，要想获取长的景深，就需要设定一个小的光圈，用广角端镜头，相机离被摄体远些拍摄；要想获取短的景深，就设定一个大的光圈，用长焦端镜头，相机离被摄体近些拍摄。

3．镜头的选择和保护

1）镜头使用的注意事项

（1）短焦距镜头：① 注意光源与天光对测光的影响；② 注意拍摄距离和角度，控制变形和畸变；③ 注意镜头附件拦光；④ 闪光摄影时防止出现暗角。

（2）长焦镜头：① 注意机震与手震；② 注意避免杂光干扰；③ 超长焦镜头对强光源取景时应防止烧伤眼睛；④ 使用三角架防止倾倒；⑤ 使用内藏闪光灯防止画面下侧出现暗影。

（3）变焦镜头：① 严格测定焦点漂移，漂移大，先变焦后调焦；漂移小，先在长焦端调焦，后变焦；② 注意遮光罩拦光；③ 注意镜头拆卸时的可靠锁定。

2）镜头的选择

（1）选择焦距段——根据题材和表现手法。

（2）选择口径——根据工作环境、常用题材和表现手法。

（3）选择质量和价格——考虑定焦与变焦、大口径和小口径以及个人的承受能力。

（4）选择体积和重量——考虑携带方便。

（5）选择系统兼容性——考虑卡口系列、功能与信息的传递能力、滤镜螺纹的通用性。

3）镜头的保护

（1）放松单反相机镜头的光圈复位拉簧（多数相机在最小口径状态，奥林巴斯、佳能 FL 系列在最大光圈状态）。

（2）常用橡皮遮光罩、UV 镜。

（3）防水防潮：注意防雨、雪、结露，云雾中防潮，外拍防潮，收藏防潮。

（4）做到多吹、勤刷、少擦。

4）如何挑选镜头

选择镜头时，要做好挑选工作。可以从以下几方面入手进行挑选。

（1）装配质量：检查镜片的清洁度，是否有灰尘，镜片是否有气泡。打开后盖或从相机上卸下镜头，对着弱光源，观察镜头的内壁，应该是乌黑无反射光的。镜头的镜片无气泡、灰尘。镜头内部无开胶、

划痕、污渍和杂物等。

（2）检查镀膜、镜筒反射等。面对镜头的正面，在镜头中看到的人的影像越淡，说明镀膜质量越好；好的镜头是经过多次镀膜的，把镜头对着阳光，镜头的表面应是五颜六色的，说明镜头的质量好。

（3）光圈灵活性与光圈定位精度（包括联机检查）。将光圈调到最小值，快门速度放到 B 或 T 门上，按下快门，应该看到光圈收缩成一个完好的小孔，不能呈现不规则的形状。逐渐调节光圈系数，光圈随之变大，调节应该顺畅，光圈孔变化要均匀。

（4）测定变焦镜头的焦点漂移。在使用变焦镜头时，从理论上讲，当我们对准某一物体调焦，当焦点清晰时，再进行变焦，无论焦距怎么变化，焦点是不动的。但由于制作工艺上的差异，焦点是有移动的，总是向前或是向后移动，移动得大，我们称为漂移大；移动得小，我们称为漂移小。在挑选变焦镜头时，应尽量选择焦点漂移小的镜头。测量焦点漂移的方法是把镜头的焦距放到最大的一端对某一物体调焦，使该物体清晰，那么焦点就落在该物体上，然后变焦，向焦距小的一端变焦，如果该物体仍然清晰，焦点变化小，则镜头的焦点漂移现象就小，反之就大。

（5）注意心理感觉。镜头的质感和操作手感，光圈调节要灵活，各挡之间应有明显的停滞手感。

（6）最后看看外观是否有瑕疵。

2.5　其他附件的选用

1．闪光灯

闪光灯是产品摄影的必备附件之一，产品摄影大部分在灯光房内完成，各式各样的闪关灯和柔光箱及附件是产品摄影的重要设备。室内产品摄影中，闪光灯为唯一理想光源。在使用闪光灯时，影响曝光的因素（除去闪光灯本身的不稳定因素）很多，如感光材料或数字相机的感光度、光圈大小、光源与被摄物体的距离。在拍摄时，要根据实际情况准确测光，决定曝光读数。闪光指数是闪光灯的重要指标，在拍摄时要进行闪光指数和曝光的换算。使用闪光灯还需注意闪光同步，在灯光房内，因为闪光灯的发光时间非常短，平时决定曝光的快门速度对闪光曝光几乎没有影响，所以决定曝光多少的是光圈，通过光圈的调节来控制进光的多少。当然，快门速度也不是任意设定，达到闪光同步速度即可，否则会出现快门开启一半闪光灯才开始闪的情况，造成感光元件的不完全受光。

2．测光表

一般的照相机都有内置的测光系统，能够测量被摄景物的反射光线。相机内置式测光系统都是测量物体亮度的反射式测光方式。而产品摄影时，大部分拍摄在灯光下进行，需要测定被摄体及其周边环境的照度的光比，并指出在该光线条件下，拍摄所需要的曝光读数。这时需要一个独立式测光表来完成这样的工作。测光表的正确使用对产品摄影的曝光成败有非常重要的作用。尤其是体量比较大的产品，正确使用测光表对画面反差和光比的控制尤为重要。

3．脚架

脚架是用来固定照相机的架子，一般由金属制成，有些脚架的主要材料是碳钢，目的是减轻重量，但价格也比较昂贵。脚架有独脚架和三角架之分。独角架和三角架各有优势，独脚架不受拍摄环境的限制，有个支撑点就可以使用，而且相对于三角架来讲，重量轻，体积小，携带方便；三角架相

对于独脚架比较稳定，工作效率更高，失误的几率少。使用脚架的目的就是防止机震和手震。在产品摄影中，使用大画幅照相机，必须使用脚架，使用其他中小型相机，只要条件允许，也尽量使用三角架，这样不但可以防止相机震动，而且还可以保持相机的水平。三脚架上最好选用带有水平仪的云台，这样可以更精确地控制影像垂直。

4．滤色片

通过滤色片有选择地吸收和通过某种光线，对产品摄影的影调、反差、光比、色彩和特殊效果都有一定影响。滤色片使用得当，会起到事半功倍的效果。

第 3 章 产品摄影用光基础与布光形式

3.1 产品摄影用光基础

1. 光线的基本特性

光是摄影艺术的表现手段,因此,也把摄影叫做"光与影"的艺术。如果没有光,摄影师就失去了摄影的表现手段,也就无从谈摄影艺术了。我们在生活中接触最多的光源有两种,一种是自然光,另一种是人造光。由于自然光在不同季节、时段会有不同的变化,无法控制,不能形成一个可操作的恒定的光源环境,而产品摄影对光源的要求比较复杂和严格,大部分时间段的光线难以符合拍摄要求,有些特殊效果在自然光下也难以实现,所以自然光不是产品摄影所需要的主要光源。人造光光源恒定,可操作性强,可以根据需要自由控制角度、位置、距离、高度和强度,而且为了达到不同的特殊效果,可以通过一些附件改变光的性质,所以成为产品摄影主要的光源系统。虽然人造光源是产品摄影的主要光源,但并不是唯一光源,自然光对产品摄影来说,就是一个大的柔光箱,根据季节、天气、时间段的不同,可以拍出许多不同效果的作品。所以自然光也是产品摄影的辅助光源,它更适合建筑摄影、风光摄影和人像摄影等室外摄影。

无论是自然光还是人造光,都有光的基本特性,对光线的理解和认识是科学合理地利用光线的前提和基础。摄影师必须对光线加以分析,了解光的各种特性,使自己熟悉光线的各种作用和用途。对摄影来说,光具有光度、光质和色温三个主要性质。

1)光度

光度就是光源的发光强度。发光的强度大我们说光度强,发光的强度小我们说光度弱。任何光源的强度都是从亮到暗,离光源近的地方光度强,离光源远的地方光度弱。光源不同,其光度有很大的差别;同一光源在不同的天气条件下,也有不同的光度。例如,在晴朗无云的中午,日光非常充足,光度强;在乌云密布的天气里,光线昏暗,光度弱。人工光源的光度则随着灯的瓦数不同而有所变化。光度强的光线明亮,给人一种耀眼、明快和严肃的感觉;光度弱的光线暗淡,常常表现忧郁、宁静和含蓄的情绪。在摄影的过程中,光度的这种差别,会在图片上以三种不同的方式表现出来,即被摄体的明暗度、被摄体的反差范围和彩色照片的被摄体的色彩再现。

光线的光度强时,被摄物体的影调表现为比较明亮、鲜明、反差较大、色彩鲜艳,如图 3-1 所示。

光度弱时，被摄物体的影调与光度强时表现的情况恰恰相反，影调看起来比较暗淡，反差也小，色彩也不够鲜艳，如图3-2所示。光度运用适当，能更好地突出特定的被摄体的特性。值得注意的是，我们在运用光度的过程中，常常遇到这种情况，光度强的光线会使被摄体显得太刺眼，受光部分太亮，阴影部分漆黑一片，反差极大。为了降低这种反差，可以使用很多种方法。例如用非常强的辅助光去增加阴影部分的亮度，柔化和降低反差，结果造成完全缺乏特殊照明条件下那种典型的特点，完全破坏了景色的戏剧性效果。遇到这种光线情况时，应该完全抛开关于用光的种种法则，而只去考虑如何表现主题，通过强调照明的特点，加强反差，运用剪影和光晕效果，设法强调拍摄题材的特点，才能主动控制被摄体的影调、色彩以及反差效果。因此，在理解光度的问题上，要多加练习，在不同光度的条件下去拍摄，体会不同光度所造成的不同气氛和效果，才能对各种不同光度进行合理的把握。

图3-1 光度强

图3-2 光度弱

2）光质

光质指光线软、硬的性质。从光源发出的直射光叫硬质光，例如不受云雾遮挡的日光、从聚光灯和闪光灯发出的直射人工光。硬质光的对比效果明显，强烈耀眼，有助于表现受光面的细节及质感，反差大，能造成清晰突出的阴影，如图3-3所示。从被照射物体表面反射的散射光叫软质光，软质光是一种漫散射性质的光，没有明确的方向性，在被照物上不留明显的阴影，如图3-4所示。例如阴天的日光，从墙壁、天花板等其他物体表面反射出来的光，柔光箱（直射光源前加上柔光器）形成的散射光。软质光的特点是光线柔和，强度均匀，光比较小，形成的影像反差不大，主体感和质感较弱。

在光质硬和光质软这两者之间还有无数的过渡阶段。在产品摄影中，经常使用的是散射光的软光质；运用光质硬的直射光时，光线造成的阴影部分是产品摄影应该避免的，要想尽办法尽量消除。因此，在某种程度上来说，直射光要比散射光更难以运用成功。但是，如果正确运用，会拍出对比强烈、效果生动的画面，远远胜过用散射光取得的效果。

图 3-3 硬质光

图 3-4 软质光

3）色温

色温是 19 世纪末由英国物理学家洛德·开尔文所创立的用以计算光线颜色成分的方法，以 K（Kelvin，或称开氏温度）为单位。光色偏蓝，色温越高；光色偏红，则色温越低。一天当中的色温随时间变化而变化，日出日落前后光色偏红，色温为 2200K；下午两点左右的阳光，色温上升至 4800~5800K；阴天正午时约 6500K。色温对于彩色摄影来说非常重要，只有光线的色温与相机的色温相匹配，才会有准确的色彩再现。有时为了拍摄需要，渲染气氛，需要对色温进行调整，使画面偏暖或偏冷，如图 3-5 所示。

提高对光线性质认识的方法是学习优秀的摄影作品对光线的运用。例如在尤金·史密斯的摄影作品中，能使阴影产生力度，注意细部，甚至在最黑的部分，也设法保留细节和层次，创造出像梦幻一样的光。

总之，摄影是用客观性的光线，把影像留在胶片上，但影像的质量如何，则要依靠光线的主观性。照相机会忠实地记录下摄影师清楚看到的，并且深深地感觉到的事物。

图 3-5　偏暖的色温效果

2. 光线的方向和光位

摄影是光线造型艺术，研究光线的方向和光位对摄影的作用和效果很有必要。光线方向主要是指光源位置与拍摄方向之间所形成的光线投射角度。光源位置和拍摄方向两者之一有所改变，都可以认为是光线方向的改变。光线方向在立体空间的变化是十分丰富的。光线的方向是景物造型的主要条件，光线方向不同会产生不同的造型效果。

光位是构成被拍摄对象一定造型效果的光线角度（包括水平角和垂直角），在摄影的光线处理中，按水平方向分为顺光、前侧光、侧光、侧逆光、逆光、顶光、脚光（前脚光、后脚光）。任何光位的确定都取决于机位的视点（拍摄位置），视点的变化就意味着光位的变化，意味着拍摄对象受光面积、方向等光线效果的变化。产品摄影大部分是在人造光条件下，以闪光灯作为主要光源。闪光灯的位置和高度及其与拍摄方向所形成的角度决定光位。光位任一微小的变化都会使摄影造型效果产生细腻的变化。

1）顺光

顺光亦称"正面光"，是光线投射方向跟照相机光轴方向一致的照明光线，如图3-6所示。顺光时，被摄体受到均匀的照明，景物的阴影被自身遮挡，影调比较柔和，画面层次靠被摄体自身色彩和影调来传达，因此能够较好地表现被摄体的色彩属性。但处理不当会比较平淡。顺光照明因缺乏明暗对比，不宜表现被摄体的质感、立体感及空间深度感。在色调对比和反差上也不如侧光和侧逆光丰富。用顺光表现表面结构光滑的物体时，易产生反射光斑。

2）前侧光

前侧光是光线投射方向与照相机光轴方向成45°左右夹角的照明光线，如图3-7所示。在产品摄影中，这种光线常用作主要的造型光线。前侧光形成较小面积的投影，既可丰富画面的影调层次，又隐蔽了不必要的杂乱部分。而且这种

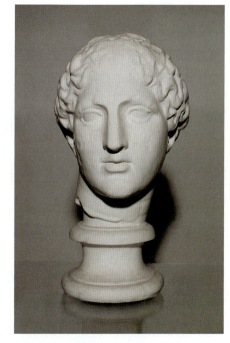

图3-6　顺光

光线照明能使被摄体产生明暗变化，很好地表现出被摄体的立体感、表面质感和轮廓，并能丰富画面的明暗层次，起到很好的造型作用。

3）侧光

侧光是光线投射方向与照相机光轴方向成 90°左右夹角的照明光线，如图 3-8 所示。受侧光照明的物体，有明显的阴暗面和投影，明暗对比鲜明、强烈。这种光线拍摄的照片富有戏剧性效果，对被摄体的立体感和质感有较强的表现力。同前侧光相比，效果更为夸张。值得强调的是侧光的投影成为画面的重要组成元素，它不仅仅表现被摄体的空间关系，而且投影本身对被摄体的形状结构也有一定的表达意义。

图 3-7　前侧光

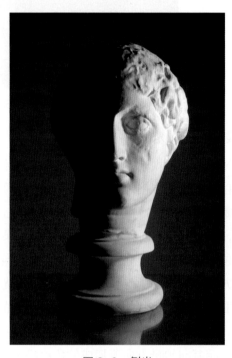

图 3-8　侧光

4）侧逆光

侧逆光也称反侧光、后侧光，光线投射方向与摄影机光轴方向成 135°左右夹角，如图 3-9 所示。侧逆光照明的景物，大部分处在阴影之中，被摄体的边缘往往有一条明亮的轮廓线，能较好地表现被摄体的轮廓形式和立体感。

5）逆光

逆光也称"背面光"，是来自被摄体后面的照明光线，由于从背面照明，只能照亮被摄体的轮廓，所以又称轮廓光，如图 3-10 所示。在逆光照明条件下，被摄体的大部分处在阴影之中，只有轮廓清晰可见，使被摄体区别于背景，因此这种光线适合拍摄一些特殊材质的产品。

6）顶光

顶光是来自被摄体上方的光线，如图 3-11 所示。在顶光下拍摄，被摄体的水平面亮度大于垂直面的亮度，亮度差距较大，缺乏中间层次，不宜表现被摄体的立体形态，会产生反常的、奇特的效果，但如果拍摄位置恰当也可获得较好的影调效果。

7）脚光

脚光是由下方向上照明被摄景物的光线，如图 3-12 所示。由于自然光没有这种光源，因此，脚光常为人造光源，在室内使用，特殊材质的产品也经常使用脚光。

图3-9 侧逆光

图3-10 逆光

图3-11 顶光

图3-12 脚光

3.2 产品摄影基本布光形式

3.1节介绍了光的性质和光的位置对被摄体产生的不同效果，接下来就要运用这些知识对产品拍摄进行布光。在产品拍摄中选择光位和角度，是直接照射还是间接照射，是强光还是弱光，是直射还是反射，以及光源的大小等，都要进行综合考虑，才能得到理想的拍摄方案。产品摄影的布光方法是根据产品的形态、大小，产品的拍摄创意，产品摄影的目的和要求来决定的。

在产品摄影中，布光的基本步骤是先决定主光，由主光决定被摄产品的基调和造型；其次选择

辅光，辅光的作用是提高物体暗部的亮度，缩小整个画面的光比，更加深刻地刻画产品暗部的细微层次，协调主光的不足，辅光的另一个作用就是消除主光的阴影；然后选择装饰光，装饰光用来修饰被摄体的某些局部；最后是背景光，背景光使画面更具有立体感。本节我们介绍几种主要的产品布光形式。

1. 单灯布光

单灯照明是摄影中经常采用的基本布光形式，用于吸光的小型产品或把产品放到某个场景里，用以渲染和产品相关的氛围。这种光基本都能起到良好的照明效果。有人感觉单灯布光太简单，不会经常使用，其实这种认识是错误的，在拍摄较小的物体或用于渲染气氛时，单灯照明是非常有效的布光方法。单灯照明一般采用的光位是侧光、侧逆光、逆光或者顶光，这样使画面具有立体感和神秘感，一般不采用较平的顺光照明（图 3-13）。

图 3-13　单灯布光

2. 二灯布光

二灯布光也是常用的布光方法，一般是一灯作主光，另一个灯为辅光。两个灯的光比、光的强弱根据实际拍摄的产品进行调整。这种布光一般采用前侧光，左右各一盏灯（图 3-14）。

3. 三灯布光

三灯布光主要是由主光、辅光和背景光或者装饰光组成，主光塑造产品的形态和质感，辅光用以补充暗部照明，再根据拍摄的题材需要选用背景光或装饰光。应用这种布光形式要掌握好主光和辅光的光比，否则会事与愿违，使被摄体显得平淡（图 3-15）。

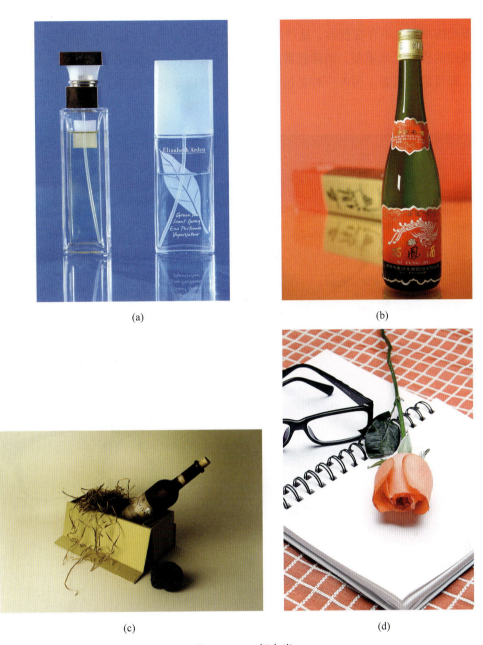

图 3-14 二灯布光

图 3-15 三灯布光

4. 无影布光

无影布光指画面上不存在投影，是产品摄影常用的布光方法，大部分产品的拍摄是不要投影的，所以消除画面的投影尤其重要。消除投影的布光方法有两种，一种是布光均匀，多灯照明采用一比一的光比，即可消除投影；另外一种是运用玻璃，把被摄体放在玻璃上，进行俯拍，也可消除投影（图 3-16）。

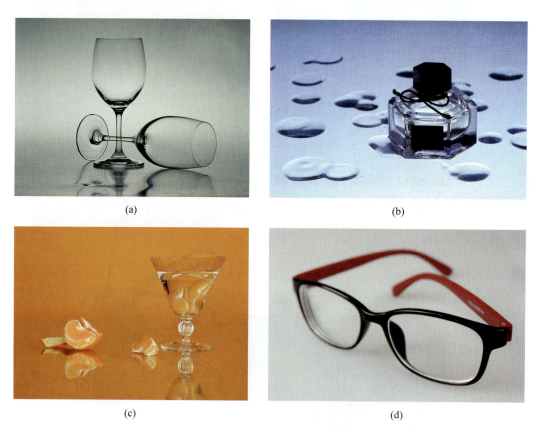

图 3-16 无影布光

第4章 产品的拍摄技法

产品摄影和其他的摄影门类不同,它属于一个既有创造性又有竞争性的领域。为了在产品摄影创作中得到好的作品,经常采用各种技巧和手段来拍摄。而这些拍摄手段和技巧有时超出了产品本身的拍摄范围,经常涉及其他摄影领域。所以,作为一个产品摄影师,了解其他拍摄领域的知识也是非常必要的。本章所讲的拍摄技巧是产品摄影拍摄技法的一部分,希望这些实例让大家有所启发,起到抛砖引玉的目的。

4.1 产品的常规拍摄

1. 酒类的拍摄

拍摄酒类主要涉及透明物体的表现方法。无论是装在酒瓶中的酒,还是酒杯中的酒,大都是透明或半透明的容器,因此,要把握好透明质感物体的拍摄技巧,一切问题就迎刃而解了。对于透明和半透明的酒杯或者酒瓶,要灵活组合逆光、散射光和直射光。直射光能使透明或者半透明的酒杯、酒瓶内部发亮。逆光能体现物体的高光和质感,散射光能调节光比,让画面更柔和。有时需要有色光照明,可在灯光前加上有色滤色片,或者使用有色反光板(图4-1)。

2. 水果的拍摄

水果一般要保持新鲜,把水果的新鲜感觉拍摄出来。一般在水果的表面涂上油脂,再喷洒上水珠,就会使水果感觉鲜嫩。拍摄时布光采用侧光照明,侧光照明是突出质感的最好方法。还可以在主光的另一侧放置反光板,削弱一下阴影(图4-2)。

3. 化妆品的拍摄

化妆品的种类繁多,不同特点的化妆品,拍摄时侧重点也不同,比如液态化妆品主要拍摄装盛化妆品器皿的质感。大部分化妆品的体积较小,属于微产品摄影,在近距离拍摄时,产品表面如果粘有灰尘或有小小的瑕疵,都会引人注目,破坏整体感觉,因此,选择产品时一定要细心,避免这些瑕疵,拍摄时擦干净其表面的灰尘(图4-3)。

(a)

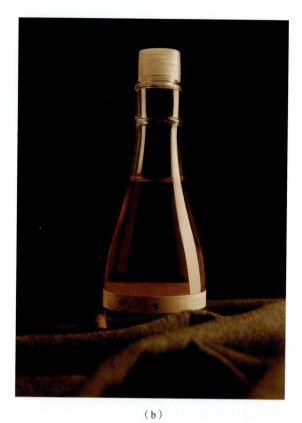
(b)

图 4-1　酒类的拍摄

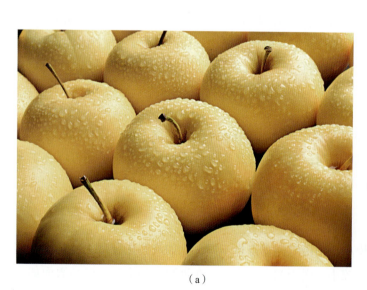
(a)

(b)

图 4-2　水果的拍摄

图 4-3 化妆品的拍摄

4．珠宝的拍摄

珠宝的拍摄要突出珠宝的质感和其发射的多彩夺目的光芒，但又要注意不能有明显的光点和光斑，这样就要直射光和散射光配合使用，变换灯光的角度，使其达到最佳效果。拍摄珠宝时对曝光要求严格，要做到曝光恰到好处，不能太过，让高光太明显，没了层次和削弱了它的光芒。灯光也不要打得太强，以弱为好，做到画面整体和谐，让直射光和散射光恰到好处地融合到一起（图4-4）。

(a)　　　　　　　　　　　(b)

图 4-4　珠宝的拍摄

4.2　产品与模特的结合

产品摄影是经济发展的产物，产品也是商品。为了在销售中更好地推销产品，使作品更人性化、更贴近大众，产品摄影中使用模特必不可少。

产品摄影要根据产品的不同来选择不同的模特，不同的产品对模特的年龄、性别、形象、身材、气质等都有不同的要求。比如说女装（图 4-5）、首饰和化妆品，常规拍摄需要模特年轻貌美，借助模特的美丽来传达产品信息，引起消费者的购买欲望。再比如说拍摄眼镜，则眼镜在画面中占有一定面积，并成为画面的视觉中心（图 4-6）。

图 4-5　女装　　　　　　　　　　图 4-6　眼镜

第 5 章 微产品摄影

5.1 微产品摄影的概念

在前面的章节中，我们已经讲到了一些体积小的产品，如珠宝、首饰等的拍摄方法。对这一类的产品我们怎样才能达到想要的拍摄效果？在影像清晰度、质感表现、形态大小等方面如何表现到位？在本章中，我们专门对这类产品进行归纳并作基本的阐述，即微产品摄影。

微产品是指体量特别微小，有自己独特的材质、质感和形态的产品。微产品摄影用常规拍摄方法很难达到预期拍摄效果，尤其是在细节、质感、材质和形态的表现上。必须根据不同的微产品特点采用不同的器材、布光方法、拍摄角度等，才能达到对产品充分的表现。

在我们对产品的实践拍摄过程中，常会遇到如耳钉、戒指等不同材质的体积特别小的产品，用常规的镜头和布光方法，很难表现这些产品的材质、质感、反光、形态等。有的甚至难以对焦，即使对焦准确，这些产品在画面中所占的面积很小，放大后图像质量下降，给后期处理带来很大麻烦，也难以保证达到预期效果。像这样的产品我们都归类到微产品摄影当中，本章就对微产品拍摄的一些问题作基本的讲述。

5.2 微产品摄影的特点

微产品一般具有以下特点。

1）体积特别小

体积小是微产品的最大特点，小到什么程度才算是微产品，耳钉算微产品还是玻璃酒瓶算微产品，我们也很难去界定，也没有必要去区分，只要觉得用常规的产品拍摄方法不能充分表现其各种特点的体量小的产品就可以按微产品的拍摄方法去尝试拍摄。由于产品的体积小，需要在较近的距离内进行拍摄，在形态上要拍摄出平时难以看清的产品的细微特征，使人能从中获得更多的产品信息和感受（图 5-1）。

图 5-1 戒指

2）材质特殊

材质特殊的产品主要指不锈钢、玻璃器皿、水晶、透明塑料等，这类产品的特点是具有通透性或反光率高，如果我们按照常规布光拍摄，很难表现出它们的特点。因此，我们在拍摄的时候，要充分考虑轮廓造型和透明性上的特点，拍摄出产品本身的质感（图5-2～图5-4）。

图5-2　不锈钢

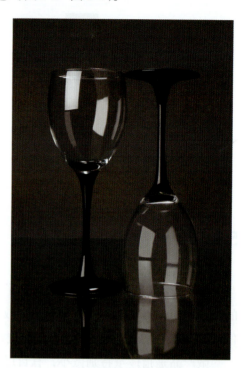

图5-3　玻璃

图5-4　宝石

3）反光强烈

表面具有镜面光泽的产品，都可以简单地归纳为反光强烈的物体，或者称高反光物体。这类产品很多，如金属产品、经过亮漆喷涂的产品、镜子、塑料等，还有混合材料反光，如手表等上面有金属和玻璃等多种反光介质。

高反光的产品在拍摄时需要我们注意拍摄位置，了解和运用入射光线和反射光线的原理，来表现物体的反光或者是消除反光。除此之外，还要注意反光强烈物体表面的清洁度和避免杂光（图5-5）。

（a） （b）

图 5-5 高反光物体的拍摄

4）质感明显

无论什么样的产品，都有不同属性的质感。微产品由于体积小，有些还是不同的材质镶嵌在一起，所以质感就更难表现。如何把它们的本质充分表现出来，体现产品的特点，这是我们拍摄时需要周密考虑的问题。产品表面的质感其实是要表现产品表面的纹理效果。所以拍摄质感时首先要考虑曝光准确，曝光过度或者不足，都会使产品表面的质感纹理受到损失，出现"糊"的问题；其次要对焦准确，影像模糊会使质感的表现大打折扣（图 5-6、图 5-7）。

图 5-6 唇膏 图 5-7 珠宝项链

5.3 微产品拍摄的器材要求

就像人的视力有近距限度一样，一般的镜头能拍摄的最近物距也有一定限度，再近就难以找到焦点。一般来讲，物距通常是该镜头焦距的十倍。用这样的镜头来拍摄微产品，产品在画面中所占

面积很小,很难表达产品的细节和形态质感等要素。要想拍摄更近物距的物体,就需要附加近摄装置,才能拍摄到理想的影像。在器材方面,微产品拍摄和常规的产品拍摄最主要的区别是镜头,微产品需要一种特别的镜头,即微距镜头。除此之外,常用的近摄装置还有近摄镜、近摄接圈和近摄皮腔。

1)微距镜头

微距镜头是一种专门用于近摄的镜头,也称"巨像镜头"。影像的放大倍率比其他近摄器材和方法都要大。微距镜头一般有两种类型,一种是和普通镜头外形完全一样,直接装在照相机上使用的标准微距镜头,使用时不加任何附件,能拍摄出等大的微产品,这种微距镜头有不同的焦距段;另一种微距镜头是照相机加上皮腔安装在微距摄影架上使用的微距镜头,镜头呈圆锥形,能拍摄出比原物大得多的影像,放大倍率可达十倍左右,犹如一个显微镜。

2)近摄镜

近摄镜是一种常用的微距摄影器材附件,附加在普通镜头前面,起到缩短镜头焦距的作用。镜头加近摄镜后,会影响画面的成像质量,所以,要求画面质量高的产品摄影不适于使用近摄镜。和近摄镜搭配使用的镜头最好是标准镜头,广角镜头和长焦镜头在附加近摄镜后,成像质量不够好。近摄镜的放大倍率不大,一般能增加三分之一的放大倍率。近摄镜有不同型号,一般分1、2、3号,编号越大,放大倍率越大。

3)近摄接圈

近摄接圈也是一种拍摄微小产品的近摄装置。近摄接圈的使用位置和近摄镜不同,使用时,近摄接圈是放在照相机和镜头之间,把镜头和机身连接起来。近摄接圈的放大倍率最大也是三分之一左右。

4)近摄皮腔

近摄皮腔类似于大画幅相机中间的皮囊。近摄皮腔也多用于大画幅相机,使用时将其安置在一个能前后伸缩的支架上,支架固定在照相机机身的下端。近摄皮腔的作用和近摄接圈一样。近摄皮腔能连续改变放大倍率,而且放大倍率高。近摄接圈和近摄皮腔的原理都是采用增加像距的办法来增加放大倍率,因而需要进行曝光补偿。

5.4 微产品拍摄实例

由于被摄产品微小,所以布光范围应该作相应的收缩,才能使光线的层次和效果达到理想的境界。用较小的聚光罩、挡光板、蜂窝巢等附件,能起到更好的布光效果(图5-8)。

(a)　　　　　　　　　　　　　　(b)

图5-8　微产品拍摄实例

(c)

(d)

图 5-8（续）

第6章 数字摄影

数字摄影是在传统摄影技术基础上发展起来的新的影像技术。由于拍摄手段和处理过程的数字化，因此数字摄影对摄影的发展进程有着重大的影响。近几年科技的不断发展推动数字照相机迅猛发展，促使数字摄影在现代社会生活中广泛普及，也对摄影者的人文素质和艺术修养提出更高的要求。

6.1 数字摄影的概念

数字摄影和传统摄影的基础理论相同，光学成像原理也基本相同，主要是成像的材料、记录的方式和后期处理技术有所改变。传统照相机使用感光乳剂，胶片在感光后发生化学变化，将影像记录在底片上；而数字影像技术利用光电荷耦合半导体器件 CCD 或 CMOS，将镜头所成影像的光信号转化成电信号，再把这种电信号转化成计算机可以识别的"数字信号"记录下来，然后通过计算机再把这些数字信号转换成影像，最后通过输出设备形成图片。

数字摄影从拍摄到输出图片，其过程中比传统摄影成像技术减少了很多环节。既节省了大量设备投资，又可以避免很多问题的出现。数字技术也可以和传统影像技术结合起来使用，把传统照相机拍摄的底片或照片通过扫描存入计算机，通过计算机处理，打印成数字影像照片。用数字照相机拍出的影像也可以用专用的胶片记录仪制作成底片，再用传统的放大机、扩印机洗成普通的银盐照片，或者直接用数字放大机放大成照片。数字技术与传统技术这两种方式可以交互使用。

随着数字技术的飞速发展，数字照相机迅速普及，使影像的制造更加快捷，对影像的控制更为容易。

6.2 数字摄影体系

数字摄影是摄影史上的一场革命，不只是摄影设备的改变，也是摄影方式的变革。数字照相机使人们获得广泛的摄影自由。影像的获取更方便，检索影像资料更简单，影像保存更持久。数字影像技术的成本更为低廉，资源更为节省，有利于保护环境。具体来说，数字摄影体系与传统摄影有以下几点区别。

1）成像原理的不同

传统的摄影成像原理是通过控制光线和快门来决定通过镜头的曝光量。胶片上的银盐会产生化学反应，在底片上形成影像的潜影，再进行冲洗和扩印成为照片。银盐颗粒的粗细决定着画面的清晰度。而数字成像技术是通过电子元件记录光信号，再转化为电信号，并通过二进制的数字构成影像。整个过程既不需要使用胶卷，也不需要进行暗房操作。数字照片的拍摄、处理及输出过程都是物理过程，不需要传统银盐感光材料进行化学冲洗，因此不会污染环境。

像素和色彩深度是表述影像质量的指标。像素是构成数字图像的最基本元素，是数字图像最基本的单位，单位面积内像素数越多，图像质量就越高。数以千计的像素就构成了栩栩如生的数字图像。色彩深度是每一种颜色和灰度的细分程度。其数值越大，精度越高，色彩就越丰富，成像质量就越好。

2）焦距与景深的变化

在传统照相机中胶片画面对角线长为 43.3mm，焦距 40 ～ 58mm 的镜头称为标准镜头。数字照相机受光芯片尺寸的限制，画面小，镜头焦距值要比传统照相机的短。传统照相机的可换镜头在数字照相机上使用时，其焦距值 =(胶片画面对角线长 ÷ 受光芯片的对角线长)× 镜头名义焦距。如使用尼康 50mm 焦距的标准镜头时，相当于焦距为 (43.3 ÷ 28.7)× 50=76.2mm 的镜头，这样传统照相机上的标准镜头装在数字照相机上就成了中焦镜头。因此同样的镜头用在传统照相机上和用在数码照相机上的意义是不同的。

传统照相机与数字照相机在镜头方面的不同导致了景深的差异。由于数字照相机在同样的视场角焦距比传统的胶片照相机焦距短，因此在拍摄时，摄影师会感到数字照相机镜头的景深变得很深。这对于从事新闻、纪实摄影、风光摄影和建筑摄影是有利的，可以运用大的景深，但对于一些需要虚化背景的题材创作就增加了难度。

3）曝光的差异

数字摄影的感光曲线与传统摄影胶片的感光曲线有着明显的不同。数字摄影的感光曲线如同一个台阶，台阶的形成是由 CCD 的特性所决定的。它是把广泛变化的图像信号通过数字转换器，转换成一个分段式的系列，形成阶梯式的密度级，每一个色调值都成为一个数字数据，它的变化趋势呈一条直线。我们可以在计算机上对影调和色彩进行再调整。所以，对于数字摄影来说，有效地控制影调和色彩，要比胶片摄影实行起来容易得多。但数字摄影存在宽容度小的问题。宽容度是用以记录景物的亮度范围的，是景物的最大亮度与最小亮度的差距大小。数字摄影宽容度要比彩色负片和黑白负片小很多，同彩色反转片差不多。在拍摄时如果景物的亮度反差较大，就有可能失去亮部和暗部的一些细节，自然界广阔的亮度范围被严重地压缩了。由于数字摄影宽容度比传统胶片的宽容度低，因此在用现场光进行数字摄影时，尤其是在室外用自然光拍摄时，需要选择光线亮度反差较小的部分。

4）白平衡调整

白平衡是指照相机对白色物体所进行的还原。在传统照相机的使用中是没有白平衡这一概念的。当我们用人眼观看世界万物时，在不同的光线下，对相同的颜色的感觉基本是相同的，在清晨我们看一个白色的物体，认为它是白的；在傍晚，仍然认为它是白的。这是由于人类的大脑对不同光线下的物体的彩色还原有了适应性。但是照相机并没有人眼的适应性，在不同的光线下，由于 CCD 输出的不平衡性，造成彩色还原失真，图像或偏蓝，或偏红。白平衡的功能，就是在任何环境光下"白"都为"白"。只要正确定义"白色"，其他颜色有了基色，就能较好地还原颜色。数字照相机白平衡的调整通常有三种模式：自动白平衡模式、分档设定白平衡模式、精确设定模式。自动白平衡模式

是根据数字照相机的测色温系统,测出红光和蓝光的相对比例,再依据这个数据调整曝光,产生红、绿、蓝电信号的增益。分档设定白平衡、精确设定白平衡分别根据光线条件进行手动调整,可以得到较好的色彩还原。

5）持机方式的变化

传统照相机的持机取景方式比较呆板,但它持机稳定,拍摄的图像清晰度高。数字照相机有两种取景器,比传统相机多了一种液晶显示屏(LCD)。因为它的面积较大,可以放在地面、伸出窗外进行拍摄,也可以持机对自己进行拍摄。方便的持机方式令以前没法实现的拍摄角度轻松实现。数字照相机以持机方式灵活、方便取胜,但稳定性比较差,拍摄的图像清晰度不高。因此,在条件允许的情况下,数字照相机可以关掉显示屏,用传统取景器取景。一方面可以持稳照相机,另一方面也可以省电。

6）后期加工方式的变化

后期加工方式也称为编辑处理系统。它的作用是运用计算机和图像处理软件,对图像进行加工处理。就如同传统摄影中的暗房加工制作,所以也将其称作电子暗房。它在影像处理加工手段上所具有的便利、灵活、高效和多能性,是传统暗房技术无法比拟的。利用软件对图像的处理只需很短的时间,就可以完成传统方法几天才能完成的工作。计算机对数字图像可以具体到对每一个像素进行量化处理,既可以完成传统暗房中的特技加工,还增加了许多传统暗房所没有的处理方法。数字技术处理图片有很高的精确度,如果不满意,也能退回还原后重新进行处理。不需要介入化学成分进行冲洗加工,不会造成环境污染。

7）记录方式与传输方式的不同

传统摄影技术的记录方式是将所拍摄的图像存储在胶卷上,而数字照相机则是将图像信号转换为数据文件保存在硬盘或光盘上,便于编辑、检索和长期保存。数字影像以数字文件形式存在,只要图像文件的数据保留,就可以无限复制出与原文件相同的图像。这种无限复制性和保存的永久性,是传统影像技术所无法达到的。

与传统影像技术相比,数字摄影还具有快捷的传输方式。数字影像传输包含两个方面的传输,一个是数字照相机向计算机的传输,另一个是图像文件在网络中的传输。传输的形式包括有线传输、无线传输和互联网传输等方式。

6.3 数字影像的记录

1. 数字影像的存储介质

数字照相机是将所拍摄的图像以像素的形式存储在数字照相机的内存或存储卡中,因此存储介质是记录数字影像的主要工具。数字图像存储介质分三大类,一是以硬盘、软盘为代表的磁性材料;二是以内存为代表的储存芯片;三是以CD-ROM为代表的记录材料。大多数字照相机的存储介质选择以内存为代表的储存芯片,随着存储芯片的广泛应用和发展,各种存储芯片的存储容量也不断扩大。

1）CF卡

CF卡(compact flash card)是最早推出的存储卡。CF卡采用闪存(flash)技术,是一种稳定的存储解决方案,不需要电池来维持其中存储的数据。CF卡单位容量的存储成本低,速度快,是可以

直接插入照相机中使用的普及型存储卡。CF 卡部分结构采用强化玻璃金属外壳，存储卡的插槽可以向下兼容，使数据很容易在数字照相机与计算机之间传播。CF 卡的用电量仅为小型磁盘驱动器的 5%。因此作为存储介质被广泛应用。

CF 卡体积稍大，不适合于超薄的数码照相机。CF 卡要在 0 ~ 40℃之间使用，否则无法拍摄。随着 CF 卡越来越广泛的应用，生产厂家不断提高 CF 卡的技术，促进新一代体积小、质量轻、低能耗设备的推出，以提高工作效率。

2）SD 卡

SD 卡（secure digital memory card）是一种基于半导体快闪记忆器的一种记忆设备。SD 卡存储数据容量大，传输速度高，质量轻，具有移动灵活性。SD 卡通过 9 针的接口界面与专门的驱动器相连接，是一体化固体介质，没有任何移动部分，不易损坏，不需要额外的电源来保持其上记忆的信息，具有很好的安全性。SD 卡结合了快闪记忆卡控制与 MLC 技术，能保证数字文件传送的安全性，也很容易重新格式化。SD 卡的体积要比 CF 卡小很多，并且在容量、性能和价格上和 CF 卡的差距越来越小，因此在数码照相机中迅速普及。SD 卡不仅能存储数字摄影作品，也可以方便地存储音乐、电影、新闻等多媒体文件，有着广泛的应用领域。

3）SM 卡

由于 SM 卡由塑胶制成，没有控制电路，因此体积小，非常轻薄，以前被广泛应用于数码产品当中。但由于 SM 卡的控制电路集成在数码照相机中，影响了数码照相机的兼容性。SM 卡存储量低而且很脆弱，因此新型的数码照相机很少采用 SM 存储卡。

4）MS 卡

MS 卡（memory stick card）也称记忆棒，是索尼公司生产的一种存储介质。MS 卡外形轻巧，并拥有全面、多元化的功能。它有极高的兼容性和通用储存媒体概念，是高速、稳定、大容量的数字信息储存、交换介质。其后索尼推出记忆棒 PRO，是一种对过去的记忆棒进行新支持并行接口的改进后的产品，外形与原记忆棒相同，却能实现 8GB 的容量，拥有高速的传输速度。记忆棒 PRO 可以实现多种数据的同时传递与接收。

5）MMC 卡

MMC 卡，又称多媒体存储卡。由 SanDisk 和 Siemens 公司发明，外形尺寸小，是 CF 卡的 1/5 左右，其质量不超过 2g。MMC 卡可在 SD 卡插槽上通用，其存储容量也在不断提升，被引进到更多的领域。

6）XD 卡

XD 卡有极其紧凑的外形，只有一张邮票那么大。质量仅为 2g。XD 卡采用单面 18 针接口，理论上图像存储容量最高可达 8GB，而且其读写速度高，可以满足大数据量写入，功耗也低。可以同时用于个人计算机适配卡和 USB 读卡机，使之非常容易与个人计算机连接。使用时应注意尽量不要用读卡器格式化 XD 卡，否则可能会造成卡的格式错误，使其无法存储照片，造成死机现象。

2．数字影像的格式

数字影像常见的文件格式很多，在进行图像处理时应根据图像需要选择相应的图片文件格式。如希望能够继续对图像进行编辑，则应选择支持 Photoshop 的图层、通道、矢量元素等特性保存格式。如需要网络传输，则需要选择所占空间小的压缩格式。常见的图像格式主要有以下几种。

1）JPG 格式

JPG 也叫作 JPEG 格式，文件的扩展名为".jpg"或".jpeg"，是应用最为广泛的一种图片存储格式，该格式可使用多种图像软件打开。这种格式支持 CMYK、RGB 和灰度的颜色模式，但不支持 Alpha 通道。JPG 格式采用平衡像素之间的亮度色彩来进行压缩，因而更有利于表现带有渐变色彩且没有清晰轮廓的图像，能去除冗余的图像数据，将图像压缩在很小的储存空间内。图像中不重要的资料会在压缩的过程中丢失，因此会使图像数据有一定损伤。由于压缩的主要是高频信息，因此对色彩的信息保留较好，可以用最少的磁盘空间得到较好的图像品质，在获得极高的压缩率的同时能展现十分丰富生动的图像。

JPG 格式是一种很灵活的格式，允许用不同的压缩比例对文件进行压缩，支持多种压缩级别，压缩比越大，品质就越低；相反地，压缩比越小，品质就越好。尽管它是一种主流格式，JPG 格式也适用于报纸、杂志等对色彩要求不高的印刷业，但是在需要输出高质量图像时不使用 JPG 格式 而应选 TIF 格式。在以 JPG 格式进行图形编辑时，不要经常进行保存操作，以减少图像损失。

2）TIF 格式

TIF（tagged image file format）格式也称 TIFF 格式，文件扩展名为".tif"或".tiff"。TIF 图像质量非常高，可以显示上百万的颜色信息，是印刷行业中受到支持最广的图形文件格式。

大部分的绘画、图像编辑软件和页面版面应用程序都支持 TIF 格式。几乎所有工作中涉及位图的应用程序都能处理 TIF 文件格式。TIF 格式能对灰度、CMYK 模式、索引颜色模式或 RGB 模式进行编码。TIF 格式包含压缩和非压缩像素数据，压缩方法是非损失性的，能够产生大约 2∶1 的压缩比，即将文件大小压缩到原来的一半左右。

TIF 格式支持高分辨率颜色，它把一幅图像的不同部分分成数据块，对于每个数据块部分，都保存一个标志信息。数据块的优点是支持 TIF 格式的软件包只需要保存当前显示在屏幕上的那部分图像。而没有在屏幕上显示的图像部分还保存在硬盘上，等到需要时才装入内存。当编辑一幅非常大的高分辨率图像时，这一功能就非常实用。

与 JPG 格式相比，TIF 图像信息更紧凑。但是 TIF 图像不受 Web 浏览器支持。并且由于它的可扩展性，会产生许多不同类型的 TIF 图片，并不是所有 TIF 文件都与所有支持基本 TIF 标准的程序兼容。

3）BMP 格式

BMP 格式的文件扩展名为".bmp"。它是 Windows 的标准图像格式，在 Windows 环境下运行的所有图像处理软件都支持这种格式。BMP 位图文件格式与显示设备无关，因此能够在任何类型的显示设备上显示 BMP 位图文件，使用非常广泛。这种格式是 Windows 环境下的标准图像格式，除了影像深度改变以外，不采取任何压缩，因此所需的存储空间庞大。

4）GIF 格式

GIF（graphics interchange fotmat）称为图像交换格式，文件扩展名为".gif"。GIF 格式只能保存最大 8 位色深的数码图像，所以它最多只能用 256 色来表现物体，不能表现复杂色彩的图像。它文件小，适合网络传输。只有少量低像素的数码照相机拍摄的文件用这种格式存储。

5）PSD 格式

PSD（Photoshop document）格式是图像处理软件 Photoshop 的专用格式。文件扩展名为".psd"。这种格式能够存储 Photoshop 中所有的图层、通道、参考线、注解和颜色模式等信息，可以非常方便

地对图像进行改动。由于 PSD 文件保留所有原图像数据信息，图像文件非常大。因而，大多数排版软件不支持 PSD 格式的文件，必须等图像处理完以后，再转换为其他占用空间小而且存储质量好的文件格式。

6）RAW 格式

RAW 格式是光信号转换为电信号时的电平高低的原始记录，数码照相机内部没有进行任何处理的图像数据，可以认为所有的数码相机都使用了 RAW 模式。如果将 JPG 作为存储格式，就是把图像提交给了照相机中内置的 RAW 转换程序，生成 JPG 文件之前就决定了白平衡、对比度、饱和度等一些重要的方面。如果我们以 RAW 作为存储格式，那就意味着要在计算机上进行转换。可以对照片做更适当的调整，即使修改不佳，也可以在将来重新调整。如果想要得到最好的画质，RAW 是理想的选择。一些相机同时保存 JPG 格式和 RAW 格式，因此，会占用更多的存储空间。所以使用 RAW 文件需要大容量的存储器，也需要优秀的解码和编辑软件，这有待于新技术的不断进步。

3．数字影像的色彩模式

色彩模式是数字图形设计最基本的元素，是指数字影像颜色的不同组合方式。数字影像有多种色彩模式，不同的色彩模式有不同的特性，主要的色彩模式有：灰度模式、RGB 模式、CMYK 模式等。

1）灰度模式

在灰度文件中，图像的色彩饱和度为 0，亮度是唯一能够影响灰度图像的选项。灰度图像中的每个像素都有一个亮度值，从 0 到 255 共有 256 级灰度，0 为黑色，255 为白色。如果灰度值用黑色油墨覆盖的百分比来度量，0% 相当于白色，100% 相当于黑色。使用黑白或灰度扫描仪生成的图像通常以灰度模式显示。

在编辑软件中，位图模式和彩色图像都可以转换为灰度模式。当彩色模式的图像转换为灰度模式时，Photoshop 会自动计算每种彩色相对灰度的亮度，并在灰度图像中还原，从而得到完整的灰度图像。在这个转换过程中，所有的颜色信息都将从文件中去掉。尽管 Photoshop 允许将一个灰度文件转换为彩色模式文件，但不可能将原来的色彩丝毫不变地恢复回来。从灰度模式向 RGB 模式转换时，像素的颜色值取决于其原来的灰色值。灰度图像也可转换为 CMYK 图像。

2）RGB 模式

RGB 是色光的色彩模式。是通过对红 (R)、绿 (G)、蓝 (B) 三个颜色通道的变化和相互色彩叠加来得到各种颜色，因此该模式也叫加色模式。因为三种颜色都有 256 个亮度水平级，所以三色彩叠加就形成 1670 万种颜色，就是真彩色，能够充分展示世界的丰富色彩。

图像中每个像素的 RGB 分量指定一个介于 0（黑色）~ 255（白色）之间的强度值。当所有分量的值均为 255 时，结果是纯白色；所有分量值为 0 时，结果是纯黑色。RGB 图像通过 3 种颜色通道转换为每像素 24（8×3）位的颜色信息。Photoshop 图像的默认模式与计算机显示器使用的模式都是 RGB 色彩模式。

RGB 色彩模式是编辑图像最佳的色彩模式，但是由于 RGB 模式有些色彩已经超出了印刷的范围，因此在印刷图像时，就必然会损失一部分亮度，鲜艳的色彩肯定会失真。因此 RGB 模式不适合印刷使用。

3）CMYK 模式

CMYK 模式是最适合印刷的色彩模式。当阳光照在物体上时，一部分光线被吸收，剩下的光线反射到我们的眼睛，形成我们所见的颜色，这是一种减色色彩模式。CMYK 模式就是印刷中应用的

减色模式，它是以油墨在纸张上的光线吸收特性为基础的。图像中每个像素都是由靛青（C）、品红（M）、黄（Y）和黑（K）色按照不同的比例合成，图形是这4个通道合成的效果。在实际应用中，青色、洋红色和黄色很难叠加形成真正的黑色，因此才引入了K——黑色，起到加深暗部色彩的作用。这4种颜色都是以百分比的形式进行描述，每一种颜色所占的百分比范围从0～100%，百分比越高，颜色越深。

虽然CMYK模式是最佳的印刷模式，但是在处理图像时不要直接用CMYK模式编辑。这是由于显示器是RGB的使用模式，并且RGB模式只需要处理三个通道就可以，因此在编辑的时候先用RGB模式进行编辑工作。在印刷前转换为CMYK模式，加入必要的色彩校正、锐化和休整，可节省很多时间。

4）Lab模式

Lab模式不同于RGB发光屏幕的加色模式，也不同于CMYK印刷减色模式，既不依赖光线，也不依赖于颜料。Lab是一个理论上包括了人眼可以看见的所有色彩的色彩模式，弥补了RGB和CMYK两种色彩模式的不足。无论使用显示器、打印机、计算机或扫描仪创建或输出图像，这种模式都能生成一致的颜色。

Lab色彩模式由光度分量（L）和两个色度分量组成，即a分量（从绿到红）和b分量（从蓝到黄），这种色彩混合后将产生明亮的色彩。Lab模式所定义的色彩范围最广，处理速度快，在转换为CMYK时色彩不会丢失或被替换。RGB模式转换成CMYK模式时，Photoshop将自动将RGB模式转换为Lab模式，再转换为CMYK模式。因此使用Lab模式编辑图像，再转换为CMYK模式印刷输出，可以最大限度地减少图像失真。

6.4 数字照相机

数字照相机是集光学、机械、电子于一体的产品，具数字化存取模式，能够使用计算机进行图像处理。数字照相机的许多性能指标都借助了传统照相机的概念，但是数字照相机与传统照相机在构造上有很大不同。本节对数字照相机的结构和性能进行介绍。

6.4.1 数字照相机的结构

数字照相机的组成结构以及其核心部件，通过数字照相机的结构原理图可以看得非常清楚，如图6-1所示。

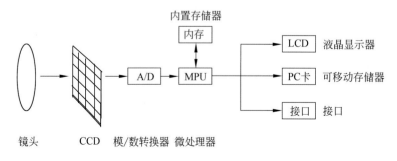

图6-1 数字照相机结构原理图

数字照相机的图像传感器、A/D 模数转换器、MPU(或 DSP)数字信号处理器、图像存储器、LCD 液晶显示器以及输出接口等核心部件是传统照相机所不具备的。以下是数字照相机的主要结构部分。

1．镜头系统

数字照相机中的镜头系统与传统照相机中镜头系统的作用相同，起成像作用，将要拍摄的景物通过镜头成像在感光平面上。传统照相机中，感光平面是感光胶卷或胶片表面所在的位置。数字照相机中，感光平面是 CCD 或 CMOS 这些感光芯片表面所处的位置。数字照相机的 CCD 成像芯片尺寸，要比相应档次的传统照相机所用胶片的感光幅面小。因此数字照相机对镜头的要求更高，尤其是对镜头的解像力水平要求特别高。数字照相机对镜头的要求和传统相机相同，以焦距和最大口径为衡量指标。焦距数值的大小决定了镜头的成像特性，根据焦距是否可变化，数字照相机所用镜头分为定焦镜头和变焦镜头两大类。

1）定焦镜头

定焦镜头是指焦距固定不变的镜头。根据焦距的数值相对于数字照相机中感光芯片对角线的长度来分，定焦距镜头一般分为标准镜头、广角镜头、长焦镜头三类。虽然只将定焦镜头粗分为三大类，但每类中又可有不同焦距的镜头若干个。

（1）标准镜头

在传统照相机中，标准镜头是指焦距长度与所摄底片画幅对角线长度相等或较为接近的镜头。传统照相机的底片画面对角线长度为 43mm，因而焦距在 40~60mm 范围之内的镜头都是照相机的标准镜头。在数字照相机中，标准镜头是指焦距长度与感光芯片的对角线长度接近的镜头。不同的数字照相机所用感光芯片的大小不同，因此在不同的数字照相机上，标准镜头的焦距数值差别也很大。有的数字照相机上，焦距在 35mm 左右的镜头为标准镜头；而有些超薄数字照相机上，焦距在 8mm 左右的镜头就是标准镜头。

（2）广角镜头

在传统照相机中，广角镜头是指焦距长度比底片画幅对角线长度短的镜头。在数字照相机中，广角镜头是指焦距长度比感光芯片的对角线长度短的镜头。传统照相机中，焦距小于 40mm 的镜头都属于广角镜头。由于感光芯片的差异，是否为广角镜头要根据感光芯片的具体尺寸来判别。单反数字照相机可用的焦距最短的广角镜头焦距为 13mm。很多轻便数字照相机中内置的定焦距镜头为广角镜头。

（3）长焦镜头

在传统照相机上，长焦镜头是指焦距比所摄底片画幅对角线长度长的镜头。数字照相机中，长焦镜头是指焦距数值比感光芯片的对角线长度长的镜头。长焦镜头具有将远处物体拍得较大的特点，适合拍摄难以接近的物体。长焦镜头还有压缩物体之间距离的特点。根据焦距的不同，长焦镜头又可分为中焦镜头、远摄镜头、超长焦镜头等。

2）变焦镜头

变焦镜头的焦距可以在一定范围内变化，能够在不改变拍摄距离的情况下，大幅度调节拍摄的成像比例和透视关系。一只变焦镜头的作用相当于几个不同焦距定焦镜头的作用。数字照相机中可用的变焦镜头的变焦比越来越大，变焦范围越来越广，质量越来越高。变焦镜头的成像质量甚至可以与定焦镜头相媲美，因此数字照相机中内置变焦镜头的也越来越多。单反数字照相机上的变焦一

般为手动变焦，手动变焦有单环推拉式和双环转动式两种；在轻便数字照相机上多采用电动变焦。

2．感光芯片

数字照相机中的感光芯片的作用是将拍摄出来的光信息转化为电信号。我们在前面曾经提过的 CCD 和 CMOS 器件就是数字照相机的感光芯片。作为影像传感器，CCD 和 CMOS 在很大程度上决定了数字照相机的质量。下面分别看看这两种传感器的由来。

1）CCD

CCD 传感器是一种光电转换器件，学名是电荷耦合器件，是由很多几微米到几十微米的光电耦合元件组成。一个微小的 CCD 芯片有几十万、几百万、几千万到上亿个这样的光电单元，能存储由光产生的信号电荷。当对其施加特定的时序脉冲时，其存储的信号电荷便可在 CCD 内作定向传输而实现自动扫描。它集成度高、功耗小，具有光电转换、信息存储和延时等功能，在摄像、信号处理和存储三大领域中被广泛应用，尤其在图像传感器应用方面发展迅速。大部分数字照相机使用的都是 CCD 传感器。CCD 分为线性 CCD 和矩阵 CCD 两类。其中线性 CCD 的分辨率高，光谱范围窄，只能进行逐行拍摄，因此多用于扫描仪、打印机和传真机上；矩阵 CCD 具有优质的立体成像效果，色彩密度高，色彩表现能力强，因此广泛用于数字照相机和数字摄影机上。

CCD 的技术比较成熟，是数字照相机应用最广泛的成像传感器。CCD 成像质量优良但制造技术比较复杂，成本较高。CCD 在不工作时依然需要保持加电的状态，因而其耗电量也相对较高。

2）CMOS

CMOS 被用于制作影像传感器较晚，但成像质量提高迅速。CMOS 电路几乎没有静态电量消耗，只有在电路接通时才有电量的消耗。CMOS 的耗电量只有普通 CCD 的 1/3 左右，非常省电。CMOS 结构相对简单，成本相对较低。CMOS 的每个感光单元具备独立的电荷信号向电压信号转换的电路，使图像信号的生成较为简单且速度较快。但 CMOS 影像的锐利度、动态范围等方面与 CCD 还有一定的差距，由于 CMOS 在成像时需要重新建立工作所需的电压/电流状态，状态的频繁变化产生附加热量，导致噪声信号上升，会影响图像质量。随着 CMOS 的快速发展，技术越来越趋于成熟，综合性能也越来越接近 CCD。

3．聚焦系统

数字照相机的聚焦方式分为自动聚焦、手动聚焦和免聚焦三类。高档数字照相机一般具有自动聚焦和手动聚焦两种方式，中档数字照相机多数只有自动聚焦而没有手动聚焦系统，低档数字照相机一般采用免聚焦方式。

手动聚焦依靠转动数字照相机上的聚焦环来实现，数字照相机上的验证装置会指示聚焦是否准确。自动聚焦是半按下快门钮时，数字照相机自动测定拍摄距离，并自动前后移动镜片或镜头，使景物在感光芯片平面上清晰成像的聚焦方式。免聚焦就是固定聚焦点，数字照相机在出厂时将聚焦点固定在一定距离上而无法再改变聚焦距离，在应用上有很大局限性。

4．取景机构

数字照相机的取景方式分为传统光学取景器和利用彩色液晶显示器两大类。

1）利用传统取景器取景

采用与传统照相机相同的取景器，分为旁轴平视取景器和单镜头反光式取景器等。专业数字照

相机多采用单镜头反光式取景器。这类取景器，镜头与感光芯片之间有一反光镜与摄影镜头成45°，来自被摄景物的光线通过镜头到达反光镜，被反射并改变90°方向后到达机身顶部的五棱镜聚焦屏上，再经过五棱镜的聚焦反射，拍摄者就可以从数字照相机后面观察到影像。普通数字照相机使用旁轴平视取景器，依靠独立的专门物镜和目镜来完成取景，旁轴平视取景器一般位于镜头的上方，取景的光学主轴处于成像光学镜头的旁侧，看到的景物与实际拍摄到的之间有些差别。照相机在取景器内都有"近距视差校正标线"，拍摄时根据校正和想象，预留出在取景器里看不到的那一部分的位置。

2）利用彩色液晶显示器取景

通过数字照相机后的彩色液晶显示器的影像显示取景。所显示的与所拍摄的景物是一致的，便于精确取景构图。但是液晶显示器与人眼有一定距离，拍摄时很难持稳数字照相机。许多轻便的数字照相机既有传统的光学取景器，也可通过液晶显示器显示取景。

5．模/数转换部分

数字照相机之所以又叫作"数码"照相机，是因为它将拍摄得到的电信号进行数字化后存储。数字照相机中将模拟电信号转换为数字电信号的装置称为模/数转换部分。模/数转换部分的质量档次直接决定所拍摄、存储影像的质量。

6．供电部分

使用CCD和CMOS作感光芯片的数字照相机，没有电就无法工作。数字照相机中供电部分是数字照相机工作的前提。现在绝大多数数字照相机除了可用电池供电外，还可用交流适配器供电。

7．显示部分

数字照相机中的显示部分的作用，一是向拍摄者显示拍摄参数，便于拍摄者正确控制数字照相机；二是通过机置的彩色液晶显示器呈现已拍摄影像。

6.4.2 数字照相机的性能

数字照相机的常规性能指标有：CCD分辨率、数字影像分辨率、图像存储、取景器、镜头、数字变焦、镜头焦距、对焦范围、曝光、光圈范围、程序预设、连拍、延时、文件格式、视频输出、电源、外形尺寸和质量等几十项。对于有些简单易懂的指标，例如外形尺寸、质量及电源参数等，这里就不作详细介绍。有些专业性较强的性能指标对最后影像的质量影响很大，如分辨率等，在选择数字照相机时是需要了解清楚的。

1．分辨率

分辨率又称解析度，是指图像所包含信息的量值。这些信息以像素的形式表示。在了解数字照相机的分辨率时，一定要区分两个分辨率的概念，一个是CCD分辨率，另一个是数字照相机的输出图像的分辨率。

1）CCD分辨率

CCD的分辨率(像素点)是衡量数码相机最为重要的指标，数字照相机分辨率的高低，取决于照相机中CCD芯片上像素的多少。像素排列得越紧密，图像细节越清晰。CCD的分辨率决定了输

出图像的清晰程度。在同样的最大输出图像的分辨率下，CCD的分辨率越大越好。CCD作为感光器件，其边缘的像素点在拍摄时，由于边缘光的影响，一般会出现一定的偏色和眩晕，数字照相机在CCD像素大于图像拍摄像素时，会自动切除边缘像素，从而去除眩晕和偏色，并且边缘切除越多越好。

2) 输出图像分辨率

输出图像分辨率是厂家标明的数字照相机图像的分辨率，是根据压缩比的不同进行划分的。这种分类主要是从照相机所能存储的照片数量和照片的质量来综合考虑的，基本上分为最高分辨率、较高分辨率和标准分辨率。最高分辨率的照片压缩比最小，图像损失最少，而所占的存储空间最大，能存储的照片较少。标准分辨率也叫普通分辨率，此时分辨率不是最高，但能拍的照片最多，适合在一般场合使用。标准分辨率的照片经过较大的压缩，图像损失大，由于分辨率最低，所占的存储空间最小。较高分辨率则介于两者之间。

在这两种分辨率中，数字照相机的CCD分辨率被用作划分数码相机档次的主要依据，在一定意义上决定了数码相机成像的质量。

2．色彩位数

色彩位数又称彩色深度，数字照相机的彩色深度指标反映了数字照相机能正确记录色调的多少，是衡量数码相机色彩分辨能力的重要指标。色彩位数的值越高，色彩分辨能力也越高，就越可能真实地还原亮部及暗部的细节。数码相机上每种颜色的色彩深度是8位，每一像素点的颜色又都是由红色、绿色、蓝色混合而成，因此，24位真彩图像可包含的颜色数是$256 \times 256 \times 256$，即1.67亿。目前几乎所有的数字照相机的色彩位数都达到了24位，可以生成真彩色的图像，单反数字照相机的色彩位数已达到36位。

3．曝光方式

数字照相机上所用曝光方式有测光手动曝光和自动曝光两大类，应用中更多采用自动曝光方式。自动曝光又有光圈先决式自动曝光、快门先决式自动曝光、程序式自动曝光等多种形式之分。

4．数字照相机的光学镜头

对于照相机，镜头的好坏是影响成像质量的关键因素。由于数字照相机的成像面积较小，因而需要镜头保证一定的成像素质。传统胶卷对紫外线比较敏感，外拍时常需要加装UV镜，而CCD对红外线比较敏感，镜头增加特殊的镀层或外加滤镜能够提高成像质量。镜头的物理口径越大，光的通量越大，对光线的接收和控制就会越好，成像质量也就越好。

5．测光方式

数字照相机的测光方式分为镜外测光和通过镜头测光（TTL）两大类，以TTL测光形式居多。如按测光范围分，有中央重点测光、点测光、多点测光、多区测光以及矩阵测光等多种。

6．感光度

由于数字照相机内置用于接收光线信号的芯片，对曝光多少也就有相应要求，所以有感光灵敏度范围问题。

数字照相机上感光度的范围，是通过调整CCD电荷输出时的增益实现的，感光度高时采用高增益，感光度低时采用低增益。在拍摄光线足够时，应该将感光度设在低感光度数值，这是由于高增

益所拍摄画面噪声水平高。数字照相机的曝光宽容度小,对于拍摄质量要求较高的影像,要使用带有曝光补偿功能的数字照相机。

7.拍摄间隔时间与连拍速度

拍摄间隔时间是指拍摄两幅画面之间所需要的间隔时间。连拍速度是指连续拍摄时每秒钟内可拍摄的画面的幅数。数字照相机拍摄、转换、记录都要花费时间,尤其是数字信号"写"到存储媒体上这一过程花费较多时间,所以数字照相机两次拍摄之间需要有一定间隔。

每拍摄一幅画面都要间隔一段时间,这对捕捉快速运动场面是很不方便的。为此,较高档数字照相机设置连续拍摄功能。对于数字照相机的连续拍摄功能,要注意其连拍速度的指标和可连续拍摄的幅数。连续拍摄时,连拍一次的幅数不能太多,必须暂停拍摄一段时间,等待缓冲存储器中的信息写到存储介质中去之后才能继续拍摄。

8.影像处理能力

对已拍摄并存储在存储介质上的影像,数字照相机本身都有简单的影像处理软件。利用这种软件,人们在拍摄后就可及时对影像进行一些简单处理。

9.电池及耗电量

电池及耗电量对于数字照相机来说是非常重要的。带有 LCD 显示屏及内置闪光灯的机型,电池消耗就更多,所以一定要关注数字照相机的耗电量。在数字照相机的工作过程中,电池消耗构成了照相机长期运行过程中的主要花费,因而不能不考虑使用的电池种类以及电量的消耗,电池的型号是否容易获得也要加以考虑。使用充电电池可降低长期使用的费用。在向计算机传送照片时,如果能够使用交流电源,则可使电池拍出更多的照片。

有的数字照相机配备了可单独购买的交流电源适配器,但是在购买时依然要十分小心该数字照相机的耗电量,因为数字照相机在室外使用的时间远多于在室内使用的时间。最好选择锂电池的数字照相机,因为锂电池的数字照相机大多数都带有充电器,可作为外接电源使用。

10.白平衡调整方式

白平衡调整的目的是得到准确的色彩还原,靠电子线路改变红、绿、蓝三基色的混合比例,把光线中偏多的颜色成分修正掉。数字照相机中普遍采用的白平衡调整方式,分为自动调整、手动调整和利用计算机调整等多种形式。

1)自动白平衡调整

数字照相机上的白平衡调整多为自动白平衡调控,即数字照相机根据拍摄的光照条件自行调整,而不需要拍摄者作任何调节。自动白平衡调整是在绝大多数拍摄条件下都有效的调整方式。

2)手动白平衡调整

手动白平衡调整方式有两类:一类是将数字照相机镜头对准白纸等白色占绝对优势的物体,然后按下白平衡按钮,直到液晶显示器上代表白平衡的相应符号出现到闪烁为止;另一类只要将模式开关拨到白平衡挡,主要分为晴天、多云、荧光灯、闪光灯、点钨灯等几挡,调整手动白平衡挡位开关至拍摄光源挡位相同即可。

对于既具有手动白平衡调整又具有自动白平衡调整的数字照相机,在一般拍摄条件下应利用它

的自动白平衡调整方式，只是在数字照相机上白平衡窗口的受光条件与拍摄主体的受光条件不同时，才使用手动调整白平衡。

3）利用计算机调整白平衡

由于数字照相机可将所摄影像文件输入计算机后，利用图像处理软件方便地对数字图像的色彩进行调整，故部分数字照相机上没有白平衡调整装置，将拍摄影像输入计算机后，再利用数字照相机所提供的软件进行白平衡调整。

6.4.3 数字照相机的维护

根据数字照相机具有的特殊结构与性能特点，养成良好的使用习惯，充分发挥照相机性能、最大限度地延长工作寿命是很有必要的。所以在实用中要尽量做好保养维护。

1）避免直对强光拍摄

数字照相机的图像传感器CCD虽然对强光和高温的耐力较强，但是接受强光能力还是有限的。为了保证拍摄质量和成像器件不受灼伤，数字照相机要避免直接拍摄太阳或非常强烈的灯光，特殊需要无法避开时，也要尽量缩短时间。照相机要避免在强光下长时间暴晒，也不要放在暖气或是电热设备附近。

2）防烟避尘

照相机应该在清洁的环境中使用，以减少因外界的灰尘、污物和油烟等污染而导致故障。在灰尘较多的环境里，尽量不要赤裸地暴露照相机，如果必须拍摄，拍摄后要立刻放入照相机包里。

3）忌湿防潮

在潮湿环境里使用相机对照相机精密部件的影响非常大，必须避免。湿度很大的环境，特别是高温高湿的环境中使用或者存放照相机，很容易导致照相机电路故障、镜头发霉等。遇到雨雪雾天时，要保护好相机，千万不要让雨水淋到照相机上。一旦进水应立即取下电池，切不可为了了解照相机状况马上开机。如掉到污水或腐蚀性液体中应马上送去修理，让专业人员维修处理。另外，还要注意避免在高、低温差大的环境中使用照相机出现的结露现象。

4）远离强磁场与电场

CCD及光电转换芯片等对强磁场和电场都很敏感，严重时会导致照相机的性能发挥失常，直接影响拍摄质量，出现故障。因此，照相机不要存放于强磁性物体或强电磁感应的设备附近，如音响、电视机、大功率变压器、电动机、电磁灶等。

5）切忌震动和冲击

数字照相机的防震能力远远赶不上胶片照相机，剧烈震动和碰撞会伤及成像系统的精密性能，实际拍摄过程中应始终将照相机套在手腕或脖子上，无论是收藏还是随身携带，要将它放在牢靠、不会受到撞击的地方。使用随机提供的照相机套和摄影包，对于保护照相机，特别是确保在携带过程中的照相机的安全是必要的。

第 7 章　数码影像的后期处理

数码影像的后期处理是指对已有的数字照片进行编辑和整理。最为常用的图像处理软件是 Photoshop。Photoshop 加工处理功能强大，为数字照片的后期处理提供了快速便捷的途径。它具有丰富的加工工具，如工具箱、色彩控制系统、多通道的画面控制等；还具有修改功能，能够对数字影像进行修改、校正、裁剪。Photoshop 有强大的编辑功能，能够对图像进行复制、剪贴、放大、缩小、删除、旋转等；还有各种艺术效果滤镜可供选择使用。Photoshop 软件的编辑能力使传统的复杂工序变得简单轻松，通过键盘和鼠标操作，就可达到自己所要的艺术效果。这种后期的编辑与整理使摄影从单一的拍摄向拍摄加计算机处理的复合技能上转化，让摄影的创作空间变得更为广阔，创作手段更加多样化。

7.1　初识 Photoshop

使用 Photoshop 进行图像编辑，首先要了解 Photoshop 的应用界面。Photoshop 的界面将各种功能进行了分类，布局合理，使用起来很方便。Photoshop 的界面包含整个绘图窗口以及在窗口中排列的工具箱、工具选项栏以及参数设置面板等各个组成部分。

1．标题栏

显示当前应用程序的名字 Adobe Photoshop，当我们将图像窗口最大化显示时，这里会改为显示当前编辑图像的文件名及色彩模式和正在使用的显示比例。标题栏右边的 3 个按钮从左往右依次为最小化、最大化和关闭按钮，分别用于缩小、放大和关闭应用程序窗口。

2．菜单栏

使用菜单栏中的菜单可以执行 Photoshop 的许多命令，在该菜单栏中共排列有 9 个菜单，分别是文件菜单、编辑菜单、图像菜单、图层菜单、选择菜单、滤镜菜单、视图菜单、窗口菜单、帮助菜单，每个菜单都带有一组自己的命令。

3．工具选项栏

大部分工具的选项显示在工具选项栏内。选项栏会随所选工具的不同而变化。选项栏内的一些设置对于许多工具都是通用的，但是有些设置则专门用于某个工具。在使用某种工具时，可以直接从工具选项栏中对工具属性进行调整。选项栏可以移动到工作区域中的任何地方，并将它停放在屏幕的顶部或底部。

4．工具箱

工具箱包含了 Photoshop 中各种常用的工具，单击某一工具按钮就可以调出相应的工具使用。下面介绍常用的工具。

（1）移动工具，快捷键为 V。

（2）选框工具，如果需要修改一个对象，要使用这一工具来事先选择对象。选框工具包括"矩形选框工具"、"椭圆选框工具"、"单行选框工具"和"单列选框工具"，功能十分相似。比如"矩形选框工具"可以方便地在图像中指定长宽随意的矩形选区。操作时，只要在图像窗口中按下鼠标左键同时移动鼠标，拖动到合适处松开鼠标即可建立一个简单的矩形选区。选框工具的快捷键为 M。

（3）套索工具，它是一个经常使用的工具，可以用于选取不规则形状的选区。它包括多边形套索工具和磁性套索工具。多边形套索工具可以通过单击屏幕上的不同点来创建直线多边形选区。磁性套索工具便于勾画图像边缘对比强烈的选区。它的快捷键为 L。

（4）魔棒工具，魔棒是通过颜色对比或者区域颜色相同选择的。使用时，先选取魔棒工具，在图像中单击所选的颜色区域，即可得到需要的选区。使用魔棒工具要调整好容差，在调整属性栏中调整容差值，不同的容差值选择的区域大小不同。容差值用于控制色彩的范围，数值越大，可容许的颜色范围越大。快捷键为 W。

（5）裁切工具，可以对图像进行任意裁减，重新设置图像的大小。它包括切片工具和切片选择工具。快捷键为 C。

（6）吸管工具是吸取颜色的工具，可更精确地吸取每个取样点的实际颜色值，方便填色或编辑颜色。颜色取样器工具可以同时吸取最多 4 个不同地方的颜色，在信息面板可以查看每个取样点的颜色数值。可以判断图片是否有偏色或颜色缺失等，方便较色及对比。标尺工具是非常精准的测量及图像修正工具。注释工具是在图片中添加注释的工具。其快捷键为 I。

（7）污点修复画笔，可移去污点和对象，快捷键为 J。这个位置还包括修复画笔工具、修补工具和红眼工具。修复画笔和修补工具可利用样本或图案绘画以修复图像中不理想的部分；红眼工具可消除人像摄影中人眼的红色反光。在修补照片时很常用。

（8）画笔工具、铅笔工具都可绘制自己想要的图形，都可创建线段或曲线笔触效果，但使用铅笔工具绘制的图形比较生硬。颜色替换工具是一款非常灵活及精确的颜色快速替换工具。混合器画笔工具是较为专业的绘画工具，可调节笔触的颜色、潮湿度、混合颜色等，绘制出更为细腻的效果图。

（9）图章工具是一种复制工具。它可以将选取的区域通过单击和拖动鼠标的方法复制到任何地方，当修描图像时会经常用到这个工具。它分为仿制图章工具和图案图章工具，快捷键为 S。

（10）历史记录画笔工具必须与历史记录面板配合使用，可用于恢复操作，不是将整个图像都恢复到以前的状态，而是对图像的部分区域进行恢复，对图像进行更加细微的控制。历史记录艺术画笔工具是可以用风格化的笔触进行涂抹，通过设置画笔不同的绘画样式和笔触大小，可以模拟出多种艺术风格的绘画纹理效果。快捷键为 Y。

（11）橡皮工具使用背景色绘画，它可以涂掉图像的一部分从而使透明的背景透过图像显示出来。在橡皮工具选项栏中可设置画笔的大小与类型，这与笔刷工具很相似。它包括背景橡皮擦工具和魔术橡皮擦工具。快捷键为 E。

（12）渐变工具，快捷键为 G。对选区进行填充，使用前景色或背景色来创建混合色，或者从透明背景到前景色建立混合色。通过单击渐变选项条可以有选择地创建线性渐变、光线渐变、角度渐变、反射渐变或菱形渐变，以营造画面的立体光影效果。这个位置还有油漆桶工具。

（13）模糊、锐化和涂抹工具，快捷键为 R。使用方法均与笔刷工具类似。这三个工具可以对图像的细节进行局部修饰，得到细腻的光影效果。模糊工具是一种通过笔刷软化图像边缘，使图像局部变得模糊的工具。它的工作原理是通过降低像素之间的反差，使图像产生柔化朦胧的效果。锐化工具与模糊工具相反，它是一种可以让图像色彩变得锐利的工具，可以显示出更多的细节，增强像素间的反差，提高图像的对比度。涂抹工具模仿我们用手指在湿漉的图像中涂抹，产生水彩效果，它的涂抹效果看上去像泼了水一样，得到很有趣的变形效果。

（14）减淡工具和加深工具，用于改变图像的亮调与暗调细节，两者的作用刚好相反。原理类似于胶片曝光显影后，通过部分暗化和亮化，来改善曝光的效果。海绵工具可以用来调整图像的色彩饱和度。

（15）钢笔工具（快捷键为 P）用于创建路径。这个位置还有自由钢笔、添加锚点、删除锚点和转换点工具，这些工具用于创建和编辑路径。然后将路径转换为选区，再对图形进行编辑。

（16）文字工具，可以在图像中直接输入文本，并对文本直接进行编辑。快捷键为 T。这个位置包括横排文字工具、直排文字工具、横排文字蒙版工具、直排文字蒙版工具。

（17）路径选择工具组，主要对已经创建好的路径进行选择、移动、复制和拼合等操作。路径选择工具可以将重叠的路径拼合成一条单一的路径。直接选择工具可以对路径曲线进行选择、移动、复制、删除等操作。

（18）自由形状工具组可以绘制一些特殊形状的路径，工作组包括矩形、圆角矩形、椭圆形、多边形、直线和自定形状工具。快捷键为 U。

（19）抓手工具（快捷键为 H），可在图像窗口中移动整个画布，移动时不影响图层间的位置，常配合导航器面板一起使用。旋转视图工具（快捷键为 R），是非常实用的画布旋转工具，操作也较为简单，用鼠标轻轻按住拖动，画布就会旋转，可方便我们进行图片处理。同时在属性栏有个复位按钮，方便做好效果后快速回到之前位置。

（20）缩放工具又称放大镜工具，可以对图像进行放大或缩小。选择缩放工具并单击图像时，对图像进行放大处理，按住 Alt 键将缩小图像。快捷键为 Z。

5．图像窗口

图像窗口即图像显示的区域，在这里可以编辑和修改图像。对图像窗口也可以进行放大、缩小和移动等操作。

6．控制面板

窗口右侧的小窗口称为控制面板，可以使用它们配合图像编辑操作和 Photoshop 的各种功能设置。执行"窗口"菜单中的一些命令，可打开或者关闭各种控制面板。

7．状态栏

窗口底部的横条称为状态栏，它能够提供一些当前操作的帮助信息。

8．Photoshop桌面

在这里可以随意摆放 Photoshop 的工具箱、控制面板和图像窗口，此外还可以双击桌面上的空白部分打开各种图像文件。

7.2　Photoshop 的基本操作

1．曲线的调整

曲线是图像颜色调整时使用最多的工具，它通过改变曲线弧度来调整输入与输出的色彩亮度、反差及明暗程度。在"曲线"对话框的默认状态下，移动曲线顶部的点主要是调整高光；移动曲线中间的点主要是调整中间调；移动曲线底部的点主要是调整暗调。将点向下或向右移动会使图像变暗。将点向上或向左移动会使图像变亮。曲线的调节会使图像损失一些细节，曲线调整越多，损失就越多。

曲线的调整经常用"S"形弧度，能增大图像的反差，曲线越陡，反差越大，就会损失更多的细节（图7-1）。

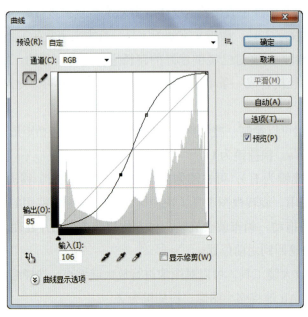

图 7-1　曲线"S"形弧度

2．色阶

色阶调整中最重要的是直方图，因为图像的色彩、影调的处理都可以在直方图中得到体现。通过直方图可以看出整张照片像素点的分布。图像的每一个像素都可以被设置出 256 种不同的亮度，即从纯白到纯黑。直方图就是不同亮度在一个图像中的排列方式的图，描述了像素多少与亮度的关系、影调的分布等。通过滑动直方图上的三个点，可以调整画面的明暗分布（图 7-2）。

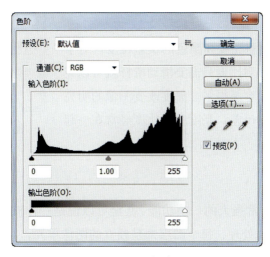

图 7-2 色阶

3．色彩平衡和色彩饱和度

色彩平衡是通过红、绿、蓝三原色的比例关系来改变图像的色彩，使图像中景物的色彩更加符合画面的要求（图 7-3）。在 Photoshop 软件中可以通过滑杆设置红、蓝、绿三色的高光、中间调、低调部分的色彩。色彩饱和度往往和色彩平衡一起使用，改变色彩的饱和度，改变色彩纯度（图 7-4）。

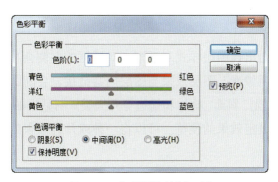

图 7-3 色彩平衡控制面板

图 7-4 色彩饱和度控制面板

4．亮度/对比度

亮度/对比度用来整体调整亮度和颜色的反差程度。对于数字图像的处理，改变亮度和对比度只需要滑动滑杆就可以完成，比传统感光材料的控制要容易得多。亮度改变图像的明亮程度，对比度改变图像的亮度反差。亮度和对比度经常在一起配合使用（图 7-5）。

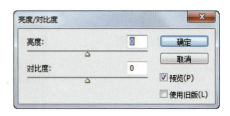

图 7-5　亮度和对比度控制面板

5．图层的应用

在 Photoshop 中图层是非常强大的一项功能，甚至可以说是一种核心功能。Photoshop 将一个图像按不同的图层来记录和编辑处理，每个图层都是独立的图像单元，对单个图层的处理和编辑不会影响其他图层的信息。如果要保存和更改各个图层的信息，需要存为 PSD 格式。

1）图层设置

对图层的操作通过图层菜单和图层控制面板进行。打开一个图像文件的同时，图层控制面板内会自动列出所有图层，背景层在最底层。通过弹出式菜单和控制板底边的快捷按钮，可以对图层进行各种编辑操作，主要包括：新建、复制、删除图层，对图层名称、透明度、混合模式等进行设定。新建图层一般会放在当前图层之上。删除图层时用鼠标将图层拖至下方的"垃圾桶"即可。移动图层时，使用工具箱中的"移动工具"拖动要移动的图层至理想位置，松开鼠标即可改变图层间的前后关系。

2）图层样式

双击要添加样式的图层会出现图层样式对话框，对话框的左侧会显示不同种类的图层效果。图层效果作用于图层中的不透明像素，图层效果与图层内容链接，会随图层内容的改变而出现相应的变化。图层样式包括投影、发光、斜面、叠加和描边等几大类。对话框的中间是各种效果的不同选项，可以从右边小窗口中看到所设定效果的预览。可以将一种或几种效果的集合保存为一种新样式，应用于图像中。

3）图层模式

当两个图层的图像重叠时，Photoshop 提供各个图层多种不同的色彩混合方法，形成图层的"混合模式"。不同的"混合模式"使图像呈现不同的合成效果。Photoshop "图层面板"中提供了 27 种"图层混合模式"，下面介绍图层的混合模式。

（1）正常模式

这是 Photoshop 系统默认的模式，是进行绘画与图像合成的基本模式。在这种合成模式下，图层的颜色会遮盖住原来的底色。可以通过工具属性栏上"不透明度"选项来设置覆盖的程度。

（2）溶解模式

该模式下图像将呈颗粒状随机覆盖图像原来的颜色，随着图层不透明度的改变设置溶解效果。

（3）变暗模式

两个图层中较暗的颜色将作为混合的颜色保留，比混合色亮的像素将被替换，而比混合色暗像素保持不变。

（4）正片叠底模式

该模式把当前颜色与原图像颜色混合相乘，得到比原来的两种颜色更深的第三种颜色。使用这种模式，可以降低图像的亮度，突出背景图像中色调较暗的部分。原来图像上黑的部分在结果中为黑，图像上白的部分会让你透过它看到另外一幅图像上相同位置的部分。

（5）颜色加深模式

选择该项将降低上方图层中除黑色外的其他区域的对比度，使图像的对比度下降，产生下方图层透过上方图层的投影效果。

（6）线性加深模式

上方图层将根据下方图层的灰度与图像融合，此模式对白色无效。

（7）深色模式

根据上方图层图像的饱和度，用上方图层颜色直接覆盖下方图层中的暗调区域颜色。

（8）变亮模式

使上方图层的暗调区域变为透明，通过下方的较亮区域使图像更亮。

（9）滤色模式

该项与"正片叠底模式"的效果相反，在整体效果上显示由上方图层和下方图层的像素值中较亮的像素合成的效果，得到的图像是一种漂白图像中颜色的效果。

（10）颜色减淡模式

该模式会将背景图层的亮度提高，从而达到突出局部图像的效果。

（11）线性减淡模式

根据每一个颜色通道的颜色信息，加亮所有通道的基色，并通过降低其他颜色的亮度来反映混合颜色，此模式对黑色无效。

（12）浅色模式

该项与"深色模式"的效果相反，可根据图像的饱和度，用上方图层中的颜色直接覆盖下方图层中的高光区域颜色。

（13）叠加模式

该模式将当前图层的颜色与背景色叠加作为混合颜色，并保持背景色的明暗程度，是正片叠底和屏幕模式的合并，从而可以产生出自然的融合效果。

（14）柔光模式

该模式将根据前一层图像的灰度值来对原图像进行处理。当它比原图像颜色淡时，原图像颜色就变亮；比原图像颜色深时，原图像颜色将变暗。效果如同发散的聚光灯照在图像上一样，能够产生明显较暗或较亮的区域。

（15）强光模式

该模式与柔光模式类似，效果就像一束强光照射在图像上一样，当前景色的灰度小于50%时，图像像被漂白一样；当混合色的灰度大于50%时，其效果相当于重叠模式。该模式能增加图像暗部的效果，在需要向图像添加暗调时非常有用。

（16）亮光模式

根据实例颜色的灰度增加或降低对比度，可以使图像更亮或更暗。

（17）线性光模式

根据实例颜色的灰度，来增加或降低图像亮度，使图像更亮或更暗。

（18）点光模式

根据混合色的颜色数值替换相应的颜色。如果混合色比50%灰度色亮，则将替换比混合色暗的像素，而不改变比混合色亮的像素；反之，如果混合色比50%灰度色暗，则将替换比混合色亮的像素，而不改变比混合色暗的像素。

（19）实色混合模式

根据上下图层中图像颜色的分布情况，用两个图层颜色的中间值对相交部分进行填充，利用该模式可以制作出对比度较强的色块效果。

（20）差值模式

上方图层的亮区将下方图层的颜色进行反相，暗区则将颜色正常显示出来，效果与原图像是完全相反的颜色。

（21）排除模式

创建一种与"差值模式"类似但对比度更低的效果。与白色混合将反转基色值，与黑色混合则不发生变化。

（22）减去模式

查看各通道的颜色信息，并从基色中减去混合色。如果出现负数就剪切为零。与基色相同的颜色混合得到黑色；白色与基色混合得到黑色；黑色与基色混合得到基色。

（23）划分模式

查看每个通道的颜色信息，并用基色分割混合色。基色数值大于或等于混合色数值，混合出的颜色为白色；基色数值小于混合色，结果色比基色更暗。因此结果色对比非常强。白色与基色混合得到基色，黑色与基色混合得到白色。

（24）色相模式

由上方图像的混合色的色相和下方图层的亮度和饱和度创建的效果。

（25）饱和度模式

由下方图像的亮度和色相以及上方图层混合色的饱和度创建的效果。

（26）颜色模式

由下方图像的亮度和上方图层的色相和饱和度创建的效果。这样可以保留图像中的灰阶，对于给单色图像上色和彩色图像着色很有用。

（27）明度模式

创建与"颜色模式"相反的效果，由下方图像的色相和饱和度值及上方图像的亮度所构成。

6．绘制和选取路径

用路径功能，可以创建和保存一些复杂的选择区域。依靠工具箱中的"钢笔工具"来创建路径。根据目标的形状、轮廓，利用钢笔工具一个点接一个点地建立锚点，最后把鼠标回到起始点，这时鼠标的右下方会出现一个小圆圈，表示终点已经成功链接到起始点，就完成了一条闭合路径的制作。在操作的过程中，尖角节点被改变为曲线时，该节点上会自动产生一条直线，这条直线上的两个端点称为方向点。通过改变两个方向点的位置，可以改变曲线的形状和平滑程度。在绘制的路径上可直接选择转换点工具，对路径进行调节，使之符合所创建的形象；用添加锚点或删除锚点工具增加或减少定位点，增强对路径调节的精确度。移动方向点的方法和移动路径节点的方法一样，在需要移动的方向点上按住鼠标左键并移动鼠标，放开鼠标即可完成操作。

将路径转换为选区，首先执行"窗口/路径"命令打开"路径面板"。单击"将路径载入选区"按钮，就把路径转换成了选区。

7．通道的应用

通道是 Photoshop 的重要概念之一，主要功能是保存图像的颜色信息。它分为彩色通道和 Alpha

通道（通道蒙版）。每个图像都具有一个或多个通道，每个通道都存放着图像中颜色元素的信息。通道面板上列出了图像中的所有通道，第一个是复合通道，紧接着是单个颜色通道、专色通道，最下面的是 Alpha 通道。图像中默认的颜色通道数取决于其颜色模式。一个 RGB 模式的图像，它的每一个像素的颜色数据是由红、绿、蓝这三个通道来记录的，而这三个色彩通道组合定义后合成了一个 RGB 主通道。因此改变 R、G、B 各通道之一的颜色数据，都会马上反映到 RGB 复合通道中。而在 CMYK 模式的图像中，颜色数据则分别由青色、洋红、黄色、黑色四个单独的通道组合成一个 CMYK 的主通道。除此之外，通道的另外一个十分重要且常用的功能就是用来存放和编辑选区，就是 Alpha 通道的功能，能够用来制作很多特殊的图像效果。在 Photoshop 中，当选区范围被保存后，就会自动成为一个蒙版保存在一个新增的通道中，即 Alpha 通道。在 Alpha 通道上可以应用各种绘图工具和滤镜对选区作进一步的编辑和调整，从而创建更为复杂和精确的选区，对选区形状作反复的调整，以达到精细控制的目的。

8．滤镜效果

Photoshop 中滤镜特效的功能比较强大。概括来说主要有以下几个方面。

1）变形效果（扭曲）

使画面形象发生各种变化，从而得到不同的艺术影像。变形的方式很多，常见的有：

（1）挤压——将图像向内或向外挤压。

（2）极坐标——将图像坐标由直角坐标转换为极坐标，或将极坐标转换为直角坐标，使物体在方圆之间变化。

（3）波纹——使图像生成波纹效果。

（4）球面化——将所选定的图像球形化，将文字或物体三维化，产生鼓起效果。

（5）波浪——产生波动效果，波长、波幅可任意选择。

2）艺术效果

可将图像处理成风格各异的艺术效果，可产生的艺术风格主要有：

（1）壁画——用短圆的粗砺的颜料块，制造出粗糙的壁画风格图像。

（2）调色刀——减少图像中的细节以生成描绘得很淡的刀刮一样的画面效果，可以显示出纹理。

（3）浮雕效果——用于图像背景上，使图像中的物体产生凸出或凹下的浮雕效果。

（4）粗糙蜡笔——像用彩色粉笔在带纹理的背景上描过边。在亮色区域，粉笔看上去很厚，几乎看不见纹理；在深色区域，粉笔似乎被擦去了，使纹理显露出来。

（5）海报边缘——根据选项设置图像中的色调分离，并查找图像的边缘，在边缘上绘制黑色线条。

3）模糊效果

模糊滤镜能柔化选区或整个图像，起到很好的修饰作用。通过平衡图像中清晰边缘的像素，使图像变化柔和。

（1）平均——找出图像或选区的平均颜色，然后用该颜色填充图像或选区以创建平滑的外观。

（2）模糊、进一步模糊——在图像中有显著颜色变化的地方消除杂色。进一步模糊滤镜生成的效果比模糊滤镜强 3~4 倍。

（3）高斯模糊——可调整模糊选区，添加低频细节，并产生一种朦胧的效果。

（4）镜头模糊——使图像中的一些在焦点以外的区域变模糊，以产生更窄的景深效果。

（5）动感模糊——可使用它创造出运动的效果。

4）渲染

使用滤镜处理图片时，还可以模拟各种特技拍摄效果。

（1）光照效果——可使图像有逆光效果，但注意和原片光感保持一致。

（2）镜头眩光效果——通过点按图像缩览图的任一位置或拖移其十字线，指定光晕中心的位置，模拟亮光照射到相机镜头所产生的折射。

此外还有滤光镜的拍摄效果、追随拍摄的效果、放射性变焦拍摄的效果等。

5）模拟传统暗房技法

利用滤镜模拟传统的暗房技术可以得到素描效果相片、木刻效果相片、浮雕相片、粗颗粒网纹相片、电影相片、仿油画相片、仿炭笔画相片，并可进行将正片变负片、影像倒转、倾斜、彩色影像变黑白影像等，甚至可将过去的黑白相片处理加工成彩色相片。

7.3 修复照片实例

图像处理是一个复杂的过程，一个处理效果往往需要多个命令综合来完成。在编辑修改图像时，Photoshop提供了多种取消对图像所作的变更的工具和命令，令不满意的效果恢复到操作前的样子。用户可以根据自己的意图和目标，不断地编修，最终得到最佳的数字影像。

1．调整角度

在拍摄照片时，如果未使用三脚架而是手持数字照相机进行拍摄，由于机震或手震会造成照片的构图倾斜，就要进行一些角度调整。

打开需要调整角度的照片，如图7-6所示。这幅照片中的瓶子是向右倾斜的，需要进行调整。但是我们无法判断究竟倾斜了多少，需要旋转多大角度才能使它们恢复竖直状态。

可以使用"标尺工具"来解决这个问题，它与吸管工具同一组，看起来是一把小尺子的模样。在这幅照片中，我们确信瓶子应该是竖直方向的，所以就用标尺工具在一个瓶子的边缘上单击并沿着边缘拖动一段距离再松开，如图7-7所示。尽量拖得远一点，因为距离越大误差就越小。然后选择"菜单/图像/图像旋转/任意角度"，在弹出的对话框中，已经填入了一个角度值并选择了旋转方向，这就是照片应该旋转的角度。单击"确定"按钮之后，照片就旋转到了正确的角度。不过这时周围就会出现白边，我们可以使用裁切工具（快

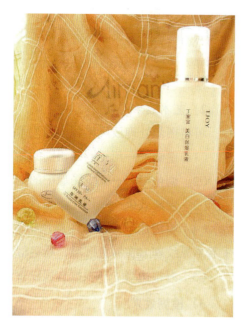

图7-6 调整角度原图

捷键为C）将多余的部分裁去，如图7-8所示。最后得到了构图端正的照片，如图7-9所示。

2．亮度、反差调整

在拍摄照片时，由于多种原因，拍摄出来的照片可能显得灰灰的，不够鲜明。这种情况下，可以对整个图像或局部图像的亮度、反差进行调整，从而表现出不同的影调效果。用多种方法都可以对亮度反差不够的照片进行调整。

图 7-7 角度调整

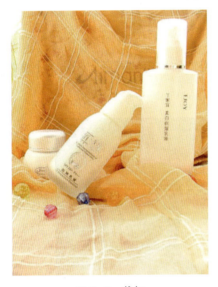

图 7-8 裁切

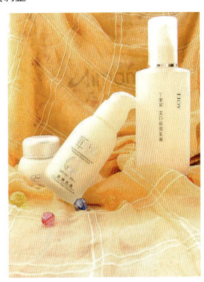

图 7-9 调整后

1）通过"色阶"命令进行调整

打开需要调整对比度的照片，如图 7-10 所示。由于光线的原因，这张照片的对比度比较差，整张照片显得灰蒙蒙的，不够鲜明。要改变这种状况并不复杂。首先切换到"图层调板"，单击位于调板底部的"创建新的填充或调整图层"按钮，然后在菜单中选择"色阶"。

图 7-10 调整对比度原图

在弹出的色阶对话框中，可以看到照片的色阶分布，直方图显示色阶分布不均匀，暗部和亮部几乎没有像素分布——这就是照片显得发灰的原因。将输入色阶部分代表黑场和白场的滑块都向中间拖动，直到有足够像素出现的地方，如图7-11所示。

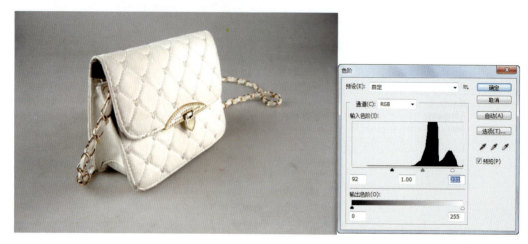

图7-11 调整色阶

这样就强迫照片中的像素在整个区域内分布。调整好后单击"确定"按钮，不够鲜亮的照片就变得通透了，如图7-12所示。

图7-12 对比度调整后

2）使用"曲线"命令进行调整

在新建调整图层的菜单中选择"曲线"，就打开了曲线对话框。确认顶部的"通道"为RGB，在中间部分的斜线上单击并拖动，就可以增加调节点。在斜线的两端各增加一个调节点，将斜线调整为稍稍有点"S"形。这样调整就使得照片中的暗部更暗，亮部更亮，从而增强了照片的对比度。确定后，照片就变得更透彻了。

3）运用图层复制和图层模式进行调整

还可以运用图层复制和图层模式，简单的三步操作就可以让照片明亮起来。打开需要编辑的图片，在图层栏里复制图层，快捷键Ctrl+J，如图7-13所示。

在"图层"栏里，选择"叠加"或"柔光"，如图7-14所示。

选择不透明度，调至75%(根据实际情况而定)。改过之后的效果如图7-15所示。

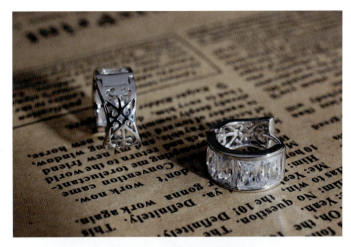

图 7-13　修改对比度原图

图 7-14　加柔光

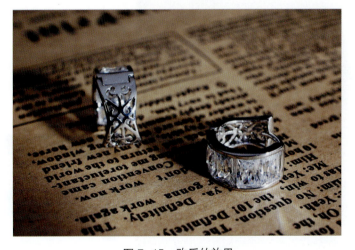

图 7-15　改后的效果

3．色彩调整

　　对照片中出现的偏色或色彩的不饱和，可以调整色彩等级，去除不需要的，直观地对色彩进行调整与校正。可以比传统技法更准确地对局部色彩进行修饰。

打开色彩偏色的图片,如图 7-16 所示。首先复制一个图层,然后使用"滤镜/模糊/平均",如图 7-17 所示。对该层进行反相操作(Ctrl+I),在这一层中使用图层蒙版,把蒙版的模式设置为滤色,如图 7-18 所示。

图 7-16　偏色原图

图 7-17　模糊

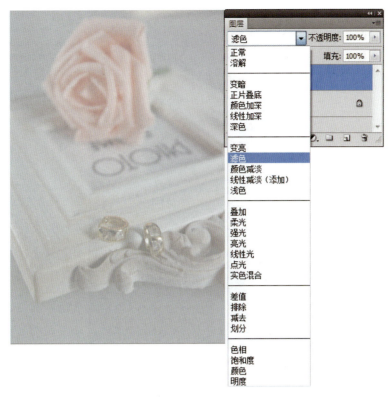

图 7-18　设图层蒙版

在图层蒙版的被选中情况下，使用应用图像（"图像 / 应用图像"）。设置为："源：文件名；图层：背景；通道：RGB；反相：不选中；不透明度：100%"，如图 7-19 所示。

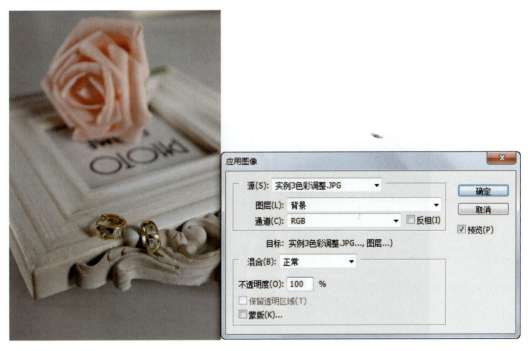

图 7-19　应用图像

调整后的照片与原图还是有很大区别的，如图 7-20 所示。

图 7-20 改后效果

4．消除灰雾、斑点，增加锐度

图片上的瑕疵或污点非常影响画面的效果。利用 Photoshop 去除画面上的瑕疵很便捷，也可以增加画面的锐度并使图像更为清晰。

1）让失焦的照片变得清晰

对于初学摄影的朋友来说，最常犯的错误就是拍出的照片对焦不准，拍摄主体不够清晰，也就是说照片"失焦"了。我们可以用 Photoshop 进行一定程度的弥补——仅仅是"一定程度"。

在 Photoshop 中打开对焦不够准确的照片，如图 7-21 所示。将通过锐化使主体变得更清晰一些。

图 7-21 失焦原图

对于这张照片，可以同时锐化主体与背景。选择"菜单/滤镜/锐化/USM 锐化"，在对话框中设置参数"数量"为 200%，"半径"为 1 像素，"阈值"为 2 色阶，如图 7-22 所示。

图 7-22　锐化调整

单击"确定"按钮后,照片变得清晰了一些。为了避免锐化对照片颜色的影响,可以在应用滤镜之后,选择"菜单/编辑/消退 USM 锐化",在对话框中将模式改为"亮度",然后单击"确定"按钮。如果觉得仍然不够清晰,可以再次使用 USM 锐化滤镜。如果锐化得有点过了,可应用"渐隐 USM 锐化"命令,在对话框中将模式改为"亮光",再将不透明度降低,如图 7-23 所示。

图 7-23　消退锐化

单击"确定"按钮后照片的效果已经可以接受了,如图 7-24 所示。

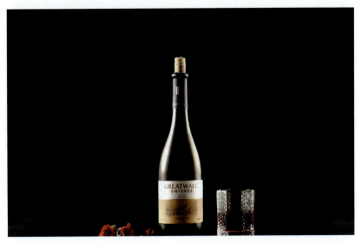

图 7-24　改后效果

2) 使主体更加突出

如果被拍摄主体与背景相距较远,需要将主体变得清晰同时保持背景的模糊,可以使用锐化工具(快捷键为 R)。在选项栏上选择适当的画笔、适当的模式,并调整到合适的强度,然后在主体图像上单击或拖动,可以将涂抹过的部分变得更加清晰。

使用锐化工具最需要耐心,一定要认真细致地涂抹才能得到令人满意的结果。但是我们不能一味地依赖锐化滤镜和锐化工具,因为锐化的效果毕竟十分有限。锐化的过程就是细节丢失的过程,锐化过分的话会使照片的图像质量变得很糟糕。想要得到清晰的照片,还是应该在拍摄时认真对待。

第 8 章 暗房技术

8.1 黑白胶片基本知识

1. 黑白胶片的结构

一般的黑白胶片由保护层、感光乳剂层、片基、结合层和防光晕层等构成。

1) 保护层

保护层是涂在感光乳剂层上面的一层透明胶质,起着保护乳剂层的作用。

2) 感光乳剂层

感光乳剂层是胶片的核心部分,主要成分是明胶和卤化银。将溴化银、氯化银或碘化银的晶体颗粒调入明胶中并均匀地涂布在片基上,形成感光乳剂层。感光乳剂层不但起到感光的作用,而且乳剂层中明胶和卤化银颗粒的形状及其大小、分布情况等,在很大程度上决定了胶片的照相性能。除此之外,乳剂层中的一些微量化学添加剂对胶片的照相性能和物理化学性能也产生极大的影响。

3) 片基

片基是乳剂层等的载体,并起到加强胶片的物理机械强度的作用。三醋酸纤维素片基,简称醋酸片基,又被称为安全片基。它的燃点比硝酸纤维片基提高了很多,而且机械强度也增强了,是目前广泛使用的安全片基。

4) 结合层

结合层是涂在片基正面的一层明胶或树脂底层,它的作用是增强乳剂层对片基的附着力,防止后期加工冲洗时发生乳剂脱离片基现象。

5) 防光晕层

防光晕层涂布在片基的背面,主要作用是防止光晕现象、静电及卷曲。

2. 黑白胶片的种类

因黑白胶片的品种、型号和规格众多,分类方法也有很多。有按尺寸规格分类的,如 135 照相机用的 135 卷片、120 照相机用的 120 各种不同尺寸的胶片、大画幅照相机用的各自不同尺寸的散页片等;有按对光谱的反应性能分类的,如全色片、色盲片、特殊用途胶片等;有按感光度分类的,

如高速片（快片）、中速片、低速片（慢片）等；有按形态分类的，如硬片（干版）与软片，散页片与卷装片等；有按用途分类的，如专业摄影用片和一般摄影用片等。在产品摄影中，经常接触的是下面两种分类方法。

1) 按胶片的尺寸规格分

在按尺寸规格分类的胶片中，最常用的是 120 和 135 两种。135 胶卷亦称 35mm 胶卷（指胶片宽度而言），也有人称电影胶卷。它的长度一般为 170cm，宽度为 3.5cm。这种胶卷的两边有规则排列的片孔（亦称齿孔），一般可拍摄 2.4cm×3.6cm 的底片画面 36 张。120 胶卷可以拍摄 6cm×9cm 的底片画面 8 张，6cm×6cm 的底片画面 12 张，4.5cm×6cm 的底片画面 16 张。产品摄影中，经常使用大画幅照相机来校正被摄产品的透视变形，大画幅相机使用的胶片不是卷片（胶卷），而是一种散页片，常见的胶片规格有 4in×5in、5in×7in 或 8in×10in。

2) 按胶片的成像原理分

按胶片的成像原理对黑白胶片分类，常用的有负片、正片、反转片和红外片几种。负片用于拍摄实际景物，将负片装入照相机中，进行拍摄曝光，经过冲洗加工，在胶片上可产生与景物明暗相反的负像，成为一般印片、放大用的底片；正片一般用于印制放映拷贝；中间片（翻正片或翻底片）用于翻制原底片，当制作数量很大的照片时，需要用原底片制作一些和原底片的影调、层次基本相同的翻底片。翻底片可以和原底片一样印制照片，原底片则可以妥善保存；反转片也是用于实际景物拍摄，经反转冲洗加工，可直接得到正像画面，供直接放映（电影或幻灯）；红外片多用于军事、科技摄影，在电影特技制作中也曾有应用。它对蓝紫光和红外线感光，拍摄时加用红滤光片，滤掉蓝紫光，透过红外线，胶片只对红外线产生有效曝光。

3) 按胶片的感色性分

按胶片的感色性，通常可以把黑白胶片分成色盲片、全色片和分色片三种。有关感色性的问题详见 8.2 节。

3．黑白胶片的保存

胶片在拍摄前的保存阶段对影像质量也有一定的影响，因此对保存条件有一定的要求。保存不当会导致胶片的照相性能变化，如感光度降低、灰雾增加等。下面简单介绍胶片的保存条件和方法。

（1）虽然胶片都有较安全的包装，但长期存放也应注意避免光线直射，尽量放在黑暗处避光保存为妥。

（2）胶片保存要注意防潮，因为胶片除了片基外，各涂层都含有大量明胶，明胶受潮后会发霉变质，影响照相性能和发生粘连等。因此，最好把胶片放在相对湿度为 40% 以下的条件下保存。

（3）注意温度对胶片的影响，胶片放在温度过高的地方会使乳剂层中的卤化银起化学反应，引起胶片照相性能衰退，增加灰雾，降低感光度和反差等。若保存时间不是太长，应放在冰箱的冷藏箱中，温度以 5℃ 左右为好；若要长时间保存，应放在冰箱的冷冻室内。因为越是低温，对乳剂层越是有利。还要注意的是胶片在放入冰箱前应进行密封处理。使用前先取出放在室温下 4 小时以上再用，避免冷热温差大造成胶片上有潮气、水珠等。当然，低温储存不是最佳方法，还是要尽快使用为宜，因为长时间保存，胶片的性能也在发生变化，只不过是相对较慢。因此，感光材料应尽量在"有效期"内使用，如在低温下储存，"有效期"会相对延长，过期半年内的也可使用，太长时间就很难保证质量了。

（4）远离有害气体和化学药品，如氨、硫化氢、二氧化氮等有刺激性气味的药品，因为它们能

使卤化银起化学反应，破坏胶片的照相性能。

（5）防止放射线的侵害，因为放射线和放射性物质能穿透胶片的包装材料而使卤化银感光，破坏其照相性能，所以存放胶片的地方应远离X光室和有放射性物质的地方。在携带胶片乘坐火车等交通工具时，一般要通过安检，尽量向安检人员说明情况，进行人工检查。

8.2 黑白胶片的主要照相性能

直接决定和影响照相影像质量的因素统称为胶片的照相性能。胶片的照相性能主要包括：感光度、密度、灰雾密度、反差性、宽容度、感色性和保存性等。

1．感光度

感光度又称片速，是胶片对光线敏感程度的衡量标志。这是胶片最重要、最基本的性能。感光度高的胶片，可以在光线比较暗的场合下拍摄或使用较少的曝光量；感光度低的胶片，在拍摄时则要求有较亮的照明条件或使用较多的曝光量。因此，感光度是衡量胶片照相性能的重要指标之一。

感光标记是衡量感光度高低的计算方法。各国生产的感光材料，由于各自的计算方法不同，在感光度的标记上也不一样。常见的感光度标记有GB制、DIN制、ASA制和ISO制。目前被广泛使用的有德国的DIN制和美国的ASA制，我国则采用GB制（与DIN制相当，如GB21°相当于DIN21)。国产胶片每差3°，曝光量约相差一倍。不同标记法的换算如表8-1所示。

表8-1 感光度对照表

GB	ISO	ASA	DIN
9	6	6	9
12	12	12	12
15	25	25	15
18	50	50	18
21	100	100	21
24	200	200	24
27	400	400	27
30	800	800	30
33	1600	1600	33
36	3200	3200	36
39	6400	6400	39

2．密度

密度是指胶片曝光显影后画面变黑的程度。影响胶片密度的是曝光量的多少，乳剂中卤化银颗粒本身的特性以及显影条件等因素对胶片密度的大小又有一定的影响。某种胶片在一定冲洗条件下，拍摄的画面中曝光多的部位变黑的程度就大，即密度大；曝光少的部位变黑的程度就小，即密度小。

3．灰雾密度

灰雾密度是指胶片上未曝光的部分（如片边或分格线），在显影加工后也会有部分的金属银被还

原出来，形成一定的密度，这种密度叫作灰雾密度，也叫灰雾。对于胶片来说，灰雾密度越小越好。灰雾密度的大小与胶片的保存条件和保存的时间长短等有关系，当胶片的灰雾密度超过一定限度后，就不能使用了。

4．反差性

反差是指被摄体或影像画面中明暗差别的对比情况，也称"对比度"或"软硬度"。明暗对比强烈称反差大或反差强，明暗对比平淡称反差小或反差弱。

反差用反差系数γ值表示，是指影像影调的反差与被摄物实际景物的反差之比，即反差系数 = 影像反差/被摄物反差。常用的全色胶片，反差系数一般都小于1，γ值在0.6~0.85之间。这样的胶片有较大的宽容度，能较逼真地表现出原景物的层次。掌握好胶片的反差系数，是正确控制影像质量的一个重要因素。

5．宽容度

宽容度是指胶片所能准确再现和容纳的景物亮度反差的范围，能将亮度反差很大的景物正确记录下来的胶片，称其宽容度大；反之，则宽容度小。一般来说，胶片的宽容度与它的感光度、反差系数有关。感光度高，反差系数小，则宽容度就大；反之，宽容度小。从使用角度来要求，宽容度越大越好。

6．感色性

感光材料对不同颜色光波敏感的特性，叫作感色性。按照感色性来划分，通常可以把黑白胶片分成色盲片、全色片和分色片三种。

早期的黑白胶片只对光谱中的蓝、紫光敏感，而对红、橙、黄、绿、青光不敏感，即只对蓝、紫光感光，对红、橙、黄、绿、青光不感光，这种胶片叫色盲片。使用这种胶片拍摄的影像，红、橙、黄、绿、青色的景物在胶片上均再现成黑色，其明暗层次及影调和人眼感受的明暗层次完全不同。

为了使胶片能够把自然界五光十色的景物都如实地记录下来，后来在乳剂中加入某种增感染料后，胶片对绿光和红光也都敏感了，把这种对红、橙、黄、绿、青、蓝、紫色光都感光的胶片叫全色胶片。全色片拍摄的影调同人眼看到的影调层次基本一致，符合人的视觉感受。

分色片又称"正色片"。它对可见光中的黄、绿、青、蓝、紫色光敏感，而对红、橙色光不敏感，分色片在摄影中主要用于印刷制版、黑白图表的翻拍等方面。

在黑白摄影中大量使用的几乎都是全色胶卷，因而色盲片与分色片在通常的拍摄中采用得不是很多。但是为了达到某种特殊的影调效果，也会用到。它们的感色性不同，但各有优点，关键是用得恰到好处。

7．保存性

保存性是指胶片的其他照相性能在一定时间内的稳定程度。如果胶片在规定保存条件下，经过长期保存，其照相性能和出厂时的指标基本上没有太大的变化，那么说明该胶片的保存性是好的。胶片的生产厂家和品种不同，保存性也不一样。每种胶片在出厂时都标明了有效期，使用时应注意尽量购买有效期长的，或在有效期内尽快用完，以免造成过期失效。

8.3 黑白负片的冲洗

1．黑白负片的冲洗步骤

对于黑白摄影来说，拍摄仅仅是摄影所包括的多方面工作中的第一步，还要进行胶片的冲洗和照片的放大。彩色胶片的机器冲洗和印放技术非常成熟，手动冲洗比较复杂且不好控制，可以把拍摄的彩色胶片送到图片社去冲洗放大。而黑白胶片的冲洗和放大技术相对来说不是很复杂，要想得到高质量的黑白照片，还是亲自动手冲印照片。而且自己做暗房工作不无道理，摄影者可以学习更多的摄影知识，可以自己直接控制影像制作全过程的每一步骤，有可能调整标准冲洗工艺，按自己的想法印制照片。此外，更令人激动的是，还可在暗室安全灯的红光下，观看照片逐步显影。下面就介绍黑白胶片的冲洗过程和步骤。

在冲洗黑白胶片之前，要做一些准备工作。冲洗之前要准备的工具如表8-2所示。而且要把显影液、定影液等药液提前配制好。

表8-2　冲洗前准备的工具

工 具 名 称	作 用 或 用 途
显影罐或显影盘	用于胶片的显影，一般是卷片用罐，散页片用盘
量杯	配制显影液、定影液等药液用
计时器	控制显影、定影时间的计时装置
尺寸合适的片轴	用于卷片
显影液	使胶片显影
停影液	使胶片停止显影，可用水代替
定影液	使胶片影像固定，成为永久性影像
三个尺寸适当的盘	用于盛放显影液、停影液和定影液
可密封的储液罐	用于存放显影液和定影液
搅拌棒或搅拌器	配制溶液用
温度计	用于暗房测量药液温度
润湿剂	可使胶片易于快速干燥，不留水迹斑
海波清洗剂或水洗促进剂	可将定影液迅速从胶片上清洗掉，缩短水洗时间
胶片夹子	夹胶片
暗房计时器	显影及定影计时用
暗袋	如无暗房可用暗袋代替

1）显影

显影时主要是在显影时间、显影温度和显影液的搅拌三个条件上进行控制。关于显影条件控制和影调的关系，会在后面有专门的讲述。显影用的暗房计时器应该精确，易于读数。注意在用显影罐显影时，在显影时间快结束时打开罐上的注液口（不要移去盖子），开始将显影液倒出。开始倒显影液的时间要提前。以使计时器指示显影结束时，显影罐刚好倒空。显影温度也可以参考厂家推荐的温度，但无论使用哪个温度值，都应该尽量保持恒温。显影用的显影罐或显影盘一般是不锈钢或合成塑料等材料制作的，不锈钢容易导热，而合成材料的则可较好地隔热，可在一定程度上抵御因外界温度变化引起的溶液温度变化。而最好的控制显影温度的办法是使用空调，让室内温度保持恒定（即药液温度）。对显影液进行搅拌时，一般是每显影1min搅拌10s。

2）停显或水洗

停显或水洗的作用是停止显影并洗掉胶片和显影罐上残存的显影液。将停显液或水注入显影罐，用力持续摇动30s或在规定的时间倒出。最好使用停显液而不用水替代停显液。停显液可以重复使用，而且因为停显液是酸性的，它比水洗能更快地中和显影液，也有助于防止将显影液带入定影液。如果冲洗大批胶片，则使用停显液很必要。

3）定影

倒入同显影液的温度相同的定影液，将定时器调到所要求的时间，充分搅拌，定影时间结束后倒出定影液。定影液也可以重复使用，将其回收并密封避光保存。

4）水洗

水洗是为了防止以后胶片影像质量降低。在干燥前，必须将胶片上残留的微量定影液用清水彻底冲洗干净。在水洗时，如用罐冲洗胶片，不要把胶片从螺旋状的片槽中取出，让其留在显影罐里，让流动的水不断从打开的显影罐中的片轴中心流下去，然后从片槽中流出，将定影液冲走，水流不要太大，冲洗半个小时即可，胶片厂家推荐的水洗时间可做参考。如果水源紧张或没有条件找到流动的水，可用一系列的静止水洗来代替，向显影罐或盘内注入与冲洗温度一致的清水，重复几次，每次浸泡15min。在水洗时，也可以使用适量的清洁剂（例如柯达海波清洗剂）将定影液迅速从胶片上清洗掉，这会缩短水洗时间，节约用水。清洁剂的使用方法是应在定影之后水洗几分钟，然后将胶片放入稀释的清洗剂中浸泡2min，最后再水洗5min。

最后，将冲洗干净的胶片浸入润湿剂溶液中，轻轻搅动30s左右。润湿剂的作用是使胶片易于干燥，不留水迹。

5）胶片的干燥

将胶片挂在清洁、无尘、通风干燥的地方以利于胶片的干燥。要在胶片底部坠上一个夹子或有一定重量的物体，以使胶片伸直。挂好胶片后，用两个占有润湿液的手指轻轻夹住胶片，从上往下掠过整个胶片。这是能除去胶片表面水分，不留水迹的办法。也可用浸透润湿液的羊皮或柔软的海绵小心地擦拭胶片。

6）收尾工作

最后，应清洗所有冲洗设备和工作台。

2．显影条件的控制

当显影液的成分固定之后，任何显影条件的变化都会引起胶片照相性能的改变。因此，严格控制显影条件，才能保证影像质量稳定。显影条件的控制，主要是在显影时间、显影温度和对显影液搅拌三方面进行控制，了解这些条件和最后形成影像影调的关系，才能更好地进行显影。

1）显影时间控制

显影过程中，随着显影时间的变化，感光材料的反差系数和密度都会发生改变。在一般情况下，γ值会随着时间的增长而增大。当γ值达到一定值后，会随着时间的延长而开始下降。随着显影时间的继续延长，灰雾度会急剧上升。因此，在显影加工时，必须选择适宜的显影时间。为了获得最佳影像质量，显影时间可以参考胶片生产厂家所推荐的显影时间（注意使用药液的不同，显影时间也不一样）。厂家推荐的显影时间在大部分情况下都是适用的。也可以根据拍摄胶片密度的实际情况，缩短或延长胶片的显影时间，以使照片获得令人满意的效果。一般来讲，显影时间的增减在10%的

范围内为佳，对于画面太平淡、反差小的胶片，应增加显影时间，这样可以增加胶片的反差，但不要显影时间过长。

2）显影温度控制

显影温度会造成显影液的照相性能的变化，并对显影速度有很大影响，显影温度升高，显影速度也会相应提高。因为显影液中不同化学药液的成分随着温度的变化，其性能也发生不同的变化，这些变化导致显影液照相性能的变化。因此，在一般情况下都是选择 18~20℃ 的室温作为显影温度。这个温度容易控制，而且显影速度也适中，这种冲洗工艺称为常规冲洗工艺。

3）显影液的搅拌

显影液渗入软片乳剂层后与曝过光的卤化银颗粒发生氧化还原反应。要使反应的副产物及时地向外扩散，新鲜显影液及时向内扩散，才能保证反应的正常进行。因此对显影液进行搅拌，成为控制显影的一个重要措施。搅拌的快慢和间隔时间的长短会对影调的反差、密度等照相性能产生影响。因此，搅拌控制要根据药液等实际情况灵活掌握，搅拌的控制在很大程度上取决于暗房的经验。

8.4 黑白照片的印相

1．黑白相纸

印放照片，选择合适的相纸是关键。优质的相纸能把底片所记录的影像充分地表现出来，影调细腻，层次丰富，并达到一定的品质要求。如果对拍摄的产品图片的质量要求不高，就不用在相纸上多下文章。对于产品摄影来说，如果选择了不合适的相纸，意味着前期的拍摄前功尽弃。

1）按结构分类

从相纸的结构来看，市场上常见的有两种黑白相纸，即涂塑相纸（RC 相纸）和纸基相纸（FB 相纸）。

涂塑相纸由感光乳剂和纸基组成，在纸基两面涂有防水树脂，吸水性差，在正常的冲洗条件下，不需要很长的水洗时间。涂塑相纸无须上光，晾干后自然平整，能制作一般用途的照片，但不适合长时间保存和收藏。

纸基相纸是采用高品质的原木纸浆做纸基，其感光乳剂涂在纸基的氧化钡涂层的上面。这种纸基质地坚密，吸水性强，使用时，需要较长时间的水洗，才能除去化学药品。纸基相纸的硫酸钡层是由硫酸钡的白色微晶体和明胶水溶液混合物构成，其密度很高，因此具有良好的耐久性和保存性。而且硫酸钡反光率很高，所形成的影像高亮部分的影调十分洁白，大大提高了照片的反差，具有更高的影调表现能力。

2）按反差分类

黑白相纸反差级别不同，分别用数字 1、2、3、4 来表示反差从低到高，1 号相纸为低反差相纸，用于印制高反差的底片；2 号相纸为中等反差相纸，印制正常反差的底片；3 号、4 号相纸为高反差相纸，用于印制低反差的底片。还有一种可调反差相纸，是用特殊感光乳剂涂布的相纸，根据相纸曝光用的光源色彩的不同，其反差可以变化。因此，可变反差相纸可以适用于各种不同反差的底片的印放。反差的调节可以通过彩色放大机的色彩变换或反差滤光片来调整，不调整反差时，可变反差相纸相当于中等反差的 2 号相纸使用。

3）按表面纹理分类

按相纸表面不同的纹理，还可以分为光面相纸和布纹相纸。可以根据表现题材的不同，选用不同纹理的相纸。比如光面相纸具有较高的反射光线的能力，能很好地展现影像的细部层次，产生的影调范围也很大，适合表现产品的细部。而布纹相纸就不能很好地再现影像的细部层次，但可以掩盖人物皮肤上的瑕疵，因而适合制作肖像照片。

除了以上几种分类外，相纸还有厚薄、冷暖之分。在放大过程中，对放大相纸的选用一定要慎重。良好的底片只有通过质量上乘的放大相纸才能完美再现。放大照片的用途不同，对放大相纸的选用也不同，应根据表现的题材、目的和个人风格爱好而定。

2．印相的原理

印相的主要目的是建立照片档案。印相又称接触印相，是指印制和底片大小相同的照片，将底片的药膜面和印相纸的药膜面紧紧地贴合在一起，使光线透过底片对相纸进行曝光的过程。不难理解，印相的过程是感光纸感光的过程。同摄影感光的感光原理基本一样，只是感光的方法有所不同，透过底片的光线使感光纸感光，得到的是被摄物体的正像。印相时，将底片的乳剂面与感光纸的乳剂面相对，经过感光，在感光纸上产生与底片大小相同、影调相反的影像。在底片上，密度大的部分通过的光线少，相纸上接受的光线也就少，也就感光少，相纸上影调明亮；密度小的部分通过的光线多，相纸上接受的光线也就多，也就感光多，相纸上影调深暗，影像的影调正好与底片相反。

3．印相的步骤

印相前要准备好印相工具和印相纸。印相所使用的工具一般比较简单，通常有一个印相机（晒机、印相曝光箱）或印相夹。印相机和印相夹种类繁多，专业印相机一般装有曝光控制器，操作起来比较简单、方便。印相夹是一种比较简单的印相工具，是一个特制的木柜，里面镶有玻璃。更为简单的印相方法是用两块玻璃将底片和印相纸的药膜面相对并夹紧，然后在放大机的光源下曝光。印相纸的选择要根据底片的情况，以及纸号和纸面等进行选择，如绸纹、绒面印相纸主要用于人像印相。纸号大小的选择根据底片的反差来决定，如有特殊需要或特定表现意图，则可按需调整。

（1）清洁玻璃上的灰尘，以免在照片上留下白斑。

（2）把印相纸裁切得比底片略大些，将其乳剂面和底片的乳剂面相对并压紧放在印相箱上，并将底片那一面朝向光源。不要把底片和相纸的乳剂面放反，放反了同样可以印出照片，但影像是左右相反，而且清晰度受到一定的影响。

（3）选出密度大小适中的底片作为标准底片进行曝光，做曝光试片。做试片的目的是确定印相的曝光量。用长短不等的时间对同一底片分别进行曝光，经显影后选择确定曝光时间作为曝光量的标准。

（4）打开印相机光源对底片进行曝光，曝光量以试片的曝光量为准，适当进行增减。即底片密度大，曝光时间要相对延长；底片密度小，曝光时间要相对缩短。

（5）取出相纸，进行显影、停显、定影、水洗、晾干等工序。这样整个的印相过程就完成了。

4．印相的注意事项

（1）在曝光的过程中，光源不宜太强。如果光源过强，曝光时间就很难控制，容易造成曝光过度或曝光不足的现象。

（2）底片必须放在印相机光源的中心部位，否则就会造成光线不匀，使印出的照片产生影调不均的现象。

（3）局部虚松是印相常见的毛病之一。在曝光中，如果相纸和底片不紧紧贴在一起，而是有缝隙，就会出现局部虚松的现象。因此，要尽量压实，用量均匀，让底片和相纸充分接触，这样就可以避免这种现象。

8.5 黑白照片的放大

1．黑白照片的放大原理

放大和摄影在成像原理上是一样的，只是形式有所区别。放大时，把负片放在光源和镜头之间，光源发出的光线透过负片，再通过镜头把影像投射到相纸上，相纸感光产生潜影，然后再经过显影、停显和定影等过程，形成永久性的影像。

2．放大机的种类

黑白照片放大最为关键的器材是放大机。放大机的好坏对于照片放大尤为重要，犹如照相机对于拍摄的重要性。如果放大机的性能不好，拍摄得多么好的底片，也放大不出完美的黑白照片来。一台质量优良的放大机必须具有良好的机械设计，调焦操控精细、灵活，稳定性好，光线投射要均匀。根据放大机光源照射方式的不同，放大机大致可分为聚光式放大机、散光式放大机和聚散光式放大机三类。

1）聚光式放大机

聚光式放大机结构简单，在光源和底片夹之间装有聚光透镜，它所投射的光线比较强，放大的影像反差强烈，颗粒明显，锐度较高。包括底片上的划伤、脏迹等都表现得淋漓尽致。这种放大机适于放大密度较大、反差较弱的底片。

2）散光式放大机

散光式放大机在光源与底片夹之间是一个混光箱，对光线起着漫射作用，因此，散光式放大机的光源是散射光，光质比较弱，所投射的光线均匀而柔和，放大的影像反差较小，暗部层次丰富细腻，同时能减轻底片上灰尘和其他缺陷的影响。这种放大机较适于放大反差较强而暗部密度较小的底片。

3）聚散光式放大机

聚散光式放大机在聚光透镜下方装有一片磨砂玻璃，用以降低光线的硬度，因此它所投射的影像反差、明锐度效果介于聚光式放大机和散光式放大机之间，适合于放大影调密度适中的底片。

3．黑白照片的放大步骤

在黑白照片放大之前，需要准备的工具器材如表8-3所示。

黑白照片的放大步骤如下。

表8-3　黑白照片放大所需工具（器材）

工具（器材）名称	数　量
放大机	1
曝光定时器	1
浅盘（大小适中）	4
夹子	3
相纸	适量
放大镜头	与放大的底片数量相匹配
显影液	适量（一般为500mL）
定影液	适量（一般为500mL）

1）安装放大镜头

关于放大镜头的配置，应考虑放大镜头的成像质量、放大倍率和涵盖力。通常情况下，要求镜头的焦距数等于或略大于底片对角线的长度。也就是所要放大的底片面积一定要和相应焦距的放大镜头相配合，否则就会影响放大照片的质量。在使用时，工作光圈定在 f8 或 f11 为宜。镜头应选择成像质量好的，如可以选择使用消色差镜头（APO 镜头），这种镜头表现力强，适用于巨幅照片的放大，照片的放大倍率越大，成像质量高的镜头与一般镜头的质量差别就越明显。

2）清洁放大机

在进行放大之前，一定要做好放大机的清洁工作，否则就会在放大的照片上形成无数细小的白色斑点，灰尘被清扫完毕之后，过一段时间再开始放大工作，目的是等到尘埃落定。最好是对整个暗室进行清洁，用比较湿一些的墩布擦一擦地面，这是简单而又有效的除尘方法。如果暗室灰尘较多，放大机一开，就会出现一个热源，循环流动的空气就会携带着细小的尘埃在暗室里往复运动，一旦落到底片或是相纸上，无数的白色斑点就会产生。

3）插入底片

找出需要放大的黑白底片，先用吹气球将底片清洁一下，然后打开放大机的底片夹，把底片放置在底片夹的中央，底片的药膜面朝向放大相纸，减少片基对影像质量的影响。

4）调焦

在调节影像清晰度之前，首先要确定所要放大的照片的尺寸。将放大机的灯光打开，把放大镜头的光圈设置在最大光圈上，这样影像明亮，目的是准确地调焦。调整放大机机头的高度，在压纸尺板上看到影像的大小，在确定了放大照片的尺寸之后，旋转放大机上的调焦旋钮，逐渐地将影像调节到最清晰的程度为止。在调节时，在压纸尺板上先放上一张与放大相纸厚度相同的相纸，待调焦完毕之后将其撤出。目的是确保在放大照片时焦点准确，调焦清晰。放大照片的调焦工作非常重要，一定要谨慎细心，做到丝毫不差，即使一张相纸的厚度也不能马虎。

5）打试条

在打试条之前，先要把放大镜头的光圈缩小到工作光圈，选择适中的光圈有可能会改进影像的品质，一般情况下镜头的中间挡光圈的成像质量最好。

所谓打试条，就是在正式曝光放大之前，用一块不大的相纸对曝光以后的实际影像结果进行评估，目的是确定曝光的时间和如何控制反差等。拿一张不透光的纸板对光线进行局部遮挡，在同一块相纸上用递减的方法进行分条曝光，形成一个影调色阶，最后以感觉最为正确的试条曝光时间为正式放大的曝光依据。打试条的程序和放大的程序一样，缩小到工作光圈之后就把镜头下面的红色安全片放置在镜头的下面，在压纸尺板上面的暗红色影像之中找到合适的画面，移去用于调焦的那张白纸，放好用于打试条的相纸，关闭放大机的光源，设定一个大致的曝光时间，再移开镜头下面的红色安全片，开启定时器的开关，试条相纸在曝光之后再进行显影、停显、定影、水洗。

6）放置放大纸

放大纸要避光存放，在暗室中也要尽量放在距离放大机和安全灯比较远的地方。使用的时候要用一张拿一张，然后将存放相纸的黑袋子或避光抽屉关紧，以防相纸无意曝光。在向压纸尺板放置放大相纸之前，先要将放大机的灯光关闭，确保相纸的药膜面朝上，最后再检查一下相纸放置得是否平整。

7）曝光

在放大机的定时器上设定好基本的曝光时间，移开放大镜头下面的安全片，按动电源开关就开始给相纸曝光了。而在曝光的过程中，可以根据具体的要求对相纸的不同部位施以不同的曝光量（加光或减光）。

8）显影

把曝光的相纸立即放入显影液中显影，放入的动作要快，时间要短，这样才能显影均匀。显影时一定要定时定温定搅拌，即在一定的温度和规定的时间内对相纸进行显影，照片的影调等的控制都以曝光时间为准。相纸放进显影液后要适当地翻动，和胶片显影一样，起到搅拌的作用，这样可以使照片的显影更加均匀。

9）停显

把显影后的照片立即放进清水中进行水洗，水洗的时间大约 1min，主要目的是让其停止显影。

10）定影

水洗后，迅速把照片放入定影盘中，定影时间不低于 5～30min。定影时间不够，照片会在一定的时间里加重影调，直至全部变黑。一般使用酸性定影液，可以通用于胶卷和放大相纸。

11）水洗

水洗要充分，这样照片保存的时间会更长。可以用流动的清水进行冲洗，水流不要太大，时间在 15～30min 即可。

12）干燥

一般使用的涂塑相纸可自然晾干。

4．黑白照片反差的调节

要使照片呈现出完美的阶调效果，在放大过程中必须对反差进行合理的控制、调节。控制、调节反差的方法有以下几种。

1）利用相纸调节反差

选用不同反差特性的相纸来调节照片的反差是最简单而有效的方法。可以用可调反差相纸调节反差；也可用分号相纸调节反差，1 号相纸的反差最小，2 号相纸的反差居中，3 号相纸的反差较大，4 号相纸的反差最大。

2）利用显影液调节反差

对于一些特殊的底片，如果通过相纸调节还不够理想，则可选用硬性或软性显影液加以调节。常用的柯达 D-72 显影液是中性显影液，它的反差适中。当需要高反差和低反差时，可分别选用硬性显影液和软性显影液。对这些显影液的介绍详见 8.6 节。

3）利用显影液温度调节反差

在大多数显影液中，对显影起主要作用的是米吐尔和对苯二酚两种化学物质。米吐尔是急性显影剂，显影活性随温度变化较小，对显影温度不敏感；对苯二酚属缓性显影剂，显影活性随温度的变化则较大，对显影温度十分敏感。因此，当显影液温度高于正常温度时，对苯二酚的活性增加很多，显影就偏重表现出对苯二酚的照相性能。在对苯二酚的作用下，影像曝光多的区域显影作用迅速，表现在整张照片上反差就大。而如果显影液温度低于正常温度时，对苯二酚的活性降低很多，作用微弱，显影主要由米吐尔起作用，所以显影液就偏重于表现出米吐尔的照相性能。影像中曝光多和

曝光少的区域同时显影，照片上的反差就小。因此，可以根据米吐尔和对苯二酚两种化学物质的照相性能随温度变化而表现的不同来控制反差。

4）利用显影液稀释比例调节反差

显影液的稀释比例对反差也能产生一定的影响，因此，可以通过这个方法来调节照片的反差。显影液稀释比例小，药液浓度大，还原作用强，影像曝光多的区域得到充分显影，黑度加大，照片反差也因此得以增强。反之，照片的反差也就减弱。

5）采用水浴法显影降低反差

在照片冲洗中，采用水浴法显影也可起到降低照片反差的作用。其具体做法是让相纸在显影液与清水中交替显影，通常在显影液显影时间15s左右，在清水中的时间为1min左右，这样反复多次，可达到降低反差的作用。

5．照片放大曝光的原则

曝光时，要遵循"按亮区曝光"的原则。"按亮区曝光"的含义是只有当照片上亮区看上去正确时，才能认为照片的曝光是正确的。也就是说在确定曝光量时，以亮部区域的影调合适为标准，而不用考虑中间灰色和暗区的影调效果如何，亮区正常，曝光就正确；亮区太亮或太暗，说明曝光不对，要增加或减少曝光。对大多数照片来说，良好的亮区应该是亮灰色调的，比未曝光的放大纸的白边稍暗一些，包含所要表现的丰富的细节和层次。亮区太亮，影调的细节就会损失；亮区太暗，就变为中间灰色区域或暗区，整张照片就显得沉闷。需要注意的是，在以照片的亮区确定曝光量时，应忽略掉无影调的极端亮区，如特别明亮的天空等。

依照亮区确定曝光量以后，就要进一步观察重要的暗区。暗区应该是黑暗的，但仍保留丰富的细节。暗区太暗了，就会变成纯黑色，失去必要的细节；暗区太亮了，又会显成灰色，缺乏黑度和力度。如果出现这种现象，就要考虑对影像的反差进行调整和控制，降低或增加反差。一般情况下，如果亮区曝光准确，而暗区太暗，则需要降低照片的反差；如果亮区曝光准确，而暗区太亮，则需要提高照片的反差。

基本的曝光数据是依据试条得来的，但由于拍摄和胶片冲洗等各种原因，常常会使底片上某些区域的密度过厚或过薄，即使运用反差调节，也很难表现原有的层次和细节。这时可以对不同的分区进行不同的曝光，这种方法是对不同区域所用的曝光时间不同，也就是对不同的分区进行加光或减光。局部加光和减光是放大制作中极其重要的技巧。运用得成熟、合理，就可以获得理想的效果。除此之外，运用局部加光和减光的技巧，还可以起到均衡画面影调、弥补画面缺陷和调整照片反差的作用。

加减光的方法很多，如在一块纸板上挖出一个小孔，就可以用来进行局部加光；把纸板做成各种形状来适合画面的要求进行局部的加减光等。无论采用哪种方法进行局部加减光，一般来说，用来加减光的工具都要不停地晃动，以免在照片上留下明显的痕迹。

总之，在放大曝光、加减光和反差调节的过程中，始终要遵循放大的原则。

6．放大过程中的注意事项

1）注意放大曝光时间的控制

放大曝光时间不要太长或太短，通常以15s左右较合适。曝光时间过长或过短，会给局部加光和减光带来不便。

2）需要时重新打试条

在改变照片放大尺寸时，应重新做曝光试条。因为照片的放大尺寸越大，所需要的曝光就越多。换用其他相纸时，应重新做曝光试样。因为同牌号、不同反差号数相纸的感光性能都不相同。

3）注意反差的变化

如果要将底片放大成大照片，而又要保持原来小照片一样的反差，则要选用相对反差高一些的相纸。例如，一张底片用 2 号相纸放大成 5in×7in 的照片，若改放成 10in×12in 的照片，并具有与原来相近的反差，则可能要选用 3 号或 4 号相纸才能满足要求，或用其他调节反差的方法对反差进行控制。

4）注意显影时间的把握

未经充分显影的照片，会出现显影液不均的条纹，并且缺乏纯黑色调。如果在很短的显影时间内，照片色调迅速变黑，应减少曝光重新放大，并让其充分显影。一般来说，曝光正确的照片，放入显影液中一段时间后（一般在 10s 左右），才能看见影调逐渐出现，而不是迅速变深。显影时间参考厂家推荐的时间比较准确，一般不宜调整。

8.6 常用药品及性能

1．常用显影液

1）显影液的性能

显影液主要由显影剂、保护剂、促进剂、抑制剂组成，显影液中各种成分的比例不同，对显影液的性能都有不同的影响。

在显影过程中，由于各种底片的反差不同，不仅需要选择适当的感光材料，而且还需各种不同显影性能的显影液与之配合使用。

显影液按获得影像的反差高低可分为微粒显影液、硬性显影液和软性显影液。

硬性显影液与适当的感光材料配套使用，能得到高反差、明朗的影调。软性显影液能使感光材料形成层次丰富、颗粒细腻的低反差影调。微粒显影液的性能介于硬性显影液和软性显影液之间，显影作用稳定，影像密度和反差适中，层次丰富，宽容度大。

2）常用显影液配方

（1）微粒显影液

微粒显影液是黑白显影使用最多的显影液，因为微粒显影液能产生细腻的颗粒、丰富的层次。其配方多为胶片显影用，常用的微粒显影液配方有 D-76、D-23、D-25 等，其配方如表 8-4 所示。

表 8-4 常用微粒显影液配方

成　　分	用　　量		
	D-76	D-23	D-25
温水（52℃）/mL	750	750	750
米吐尔 /g	2	7.5	7.5
无水亚硫酸钠 /g	100	100	100
对苯二酚 /g	5	—	—

续表

成 分	用量		
	D-76	D-23	D-25
硼砂 /g	2	—	—
亚硫酸氢钠 /g	—	—	15
加水至 /mL	1000	1000	1000

D-76：胶片显影用，原液使用，温度为20℃，显影 8~12min。

D-23：胶片显影用，不用促进剂，只有两种成分，是最简单的软性微粒配方。显影时间略为延长不致显影过度。原液使用不必稀释。温度20℃，显影 15~18min。

D-25：胶片显影用，反差柔和，粒度极细。显影后应用醋酸停显液。温度20℃，显影时间 35min 左右。每显影一卷胶卷后，显影时间应延长15%。

（2）硬性显影液

硬性显影液的作用是加大影调的反差，常用的硬性显影液配方有 D-11、X-102 等，其配方如表 8-5 所示。

表 8-5 常用硬性显影液配方

成 分	用量	
	D-11	X-102
温水 /mL	750（52℃）	750（35~45℃）
米吐尔 /g	1	2
无水亚硫酸钠 /g	75	40
对苯二酚 /g	9	12
无水碳酸钠 /g	25	50
溴化钾 /g	5	2
加水至 /mL	1000	1000

D-11：胶片显影用，性能很硬。温度20℃，盆显时间约4min，罐显时间约5min。欲得反差稍低的底片或显影有中间色调的底片时可取原液1份，加清水1份稀释使用。

X-102：相纸显影用，原液1份加清水1份冲淡使用。温度 18~20℃，印相纸显影时间2min左右，放大纸显影时间3min左右。

（3）软性显影液

软性显影液可以降低影调反差，常用的软性显影液有 A-14、A-120 等，其配方如表 8-6 所示。

表 8-6 常用软性显影液配方

成 分	用量	
	A-14	A-120
温水（30~45℃）/mL	750	750
米吐尔 /g	4.5	4
无水亚硫酸钠 /g	85	12
无水碳酸钠 /g	1	10
溴化钾 /g	0.5	0.6
加水至 /mL	1000	1000

A-14：胶片显影用，原液使用，不必稀释。温度18℃，显影时间为 10~12min。

A-120：相纸显影用，原液使用，温度20℃，显影时间 1.5~3min。

（4）通用显影液

除了上面介绍的三种显影液之外，还有一种显影液，对胶片和相纸显影时都可以使用，一般把这样的显影液叫通用显影液。通用显影液的配方也很多，常用的有 D-72 和 X-101 两种，其配方如表 8-7 所示。

表 8-7　常用通用显影液配方

成　　分	用　　量	
	D-72	X-101
温水（30~45℃）/mL	750	750
米吐尔 /g	3	2
无水亚硫酸钠 /g	45	35
对苯二酚 /g	12	5
无水碳酸钠 /g	67.5	25
溴化钾 /g	2	1
加水至 /mL	1000	1000

D-72：胶片、相纸显影通用。显影胶片时，可取原液 1 份，加清水 1 份稀释，温度 20℃，显影时间 3~4min。显影相纸时，原液 1 份加清水 1 份稀释，温度 20℃，显影时间 1~2min。

X-101：胶片、相纸显影通用。显影胶片时，原液使用，温度 18℃，显影时间为 4~7min。显影相纸时，原液使用，温度 20℃，印相纸的显影时间约 2min；放大纸的显影时间约 3min。

2．常见定影液

1）定影的原理

定影的过程就是一个化学反应过程。感光材料经过显影之后，曝光的卤化银颗粒形成了可见的金属银，未曝光的乳化银仍然存在于乳剂层中。这些残留的卤化银，待见光后会继续发生变化。所以必须除去胶片上残留的卤化银，才能得到稳定的可见影像。定影是利用某种化合物做定影剂，它能与卤化银中的某一种离子生成稳定的化合物。而且这种化合物易溶于水，这样就能从乳剂层迅速地溶到水中，而且只能和卤化银发生化学反应，而对金属银没有任何作用。这样才能将卤化银从乳剂层中溶解出来。

2）定影液的主要成分及作用

通常的定影液都是由定影剂、坚膜剂、酸等主要成分组成。

常用的定影剂是硫代硫酸钠。硫代硫酸钠俗称大苏打或海波，为无色透明晶体，与卤化银发生反应，易溶于水。

坚膜剂的主要作用是增强乳剂层的机械强度，降低乳剂层的吸水膨胀性，防止乳剂层在定影、水洗过程中过分吸水膨胀而造成乳剂膜脱落。铝钾矾是定影液中最常用的坚膜剂，化学名称为硫酸铝钾。

定影液中还加入一定量的酸，使溶液保持酸性。主要作用是中和感光材料从显影液中带过来的碱，迅速控制显影。常用的酸有醋酸、硼酸、硫酸等，一般都使用弱酸。

3）常用定影液配方

普通定影液、F-5 酸性定影液和 F-7 快速酸性坚膜定影液是常用的定影液，配方如表 8-8 所示。普通定影液也叫简单定影液，是由硫代硫酸钠和水配成的溶液。配制方法比较简单，时间长了会变色。F-5 酸性定影液和 F-7 快速酸性坚膜定影液因含有硼酸，坚膜性强，性能比较稳定。

表 8-8　常用定影液配方

成　分	用　量		
	普通定影液	F-5 酸性定影液	F-7 快速酸性坚膜定影液
水（60~70℃）/mL	500	600	600
结晶硫代硫酸钠 /g	250	240	360
氯化铵 /g	—	—	50
无水亚硫酸钠 /g	—	15	15
30%醋酸 /mL	—	45	45
硼酸 /g	—	7.5	7.5
铝钾矾 /g	—	15	15
加冷水至 /mL	1000	1000	1000

普通定影液：温度为 18~20℃时，定影时间底片 15~20min，相纸 8~10min。

F-5 酸性定影液：因含有硼酸，坚膜性较强。配制时应注意必须在前一药品完全溶解并充分搅拌后才可加入次一药品，加铝钾矾时溶液温度不可在 30℃以上。定影时间是底片 10~20min，相纸 10~15min。

F-7 快速酸性坚膜定影液：配制时必须注意在前一药品完全溶解并不断搅拌后再加入次一药品。加铝钾矾时溶液温度应在 30℃以下。

3．如何延长冲洗药液寿命

冲洗黑白胶卷都有这样一个问题：配制好的药液时间稍长就面临有效成分损耗、药液氧化等问题。解决的方法有以下几种。

（1）保持药液澄清：浑浊的药水寿命短，经数次使用后的药液应及时过滤，这样可延长其使用寿命。

（2）保持药液真空保存：利用塑料瓶盛放药液，并将瓶体捏瘪排出空气，以防氧化。

（3）避光低温保存：将药水容器放入纸箱或其他避光容器，并置于室内阴凉处保存。

（4）用补充液：根据不同药液，按说明使用补充液是延长药液寿命行之有效的方法。

第 9 章 测光与曝光

曝光是摄影最基本的也是最重要的技术。高质量的影像需要以准确的曝光为前提。曝光技术并不难理解，但是要熟练掌握曝光技术需要长期的实践摸索。这对于产品摄影更为重要，因为产品摄影的大部分影像是在室内人造光下完成的，对光线的测量和曝光的把握更为严格。

无论使用自动曝光还是手动曝光照相机，在拍摄的时候一定会发现有时候会产生不正确的曝光效果，不是曝光过度就是曝光不足。那么造成这种现象的原因是什么？怎样才能曝光正确呢？要做到曝光正确，需要在拍摄之前对曝光和测光技术有所了解，以便在拍摄实践中能够判断如何才能正确地曝光。这不光是对产品摄影，对所有摄影都有普遍的实用意义。

9.1 曝光的概念

曝光就是让光线到达胶片，并使其感光的过程。具体地说，就是当我们调节好光圈和快门速度，这样就控制了到达胶片光线的量，当按下快门的瞬间，快门开启，光线通过镜头的光孔到达胶片，使胶片感光，这样就在胶片上形成一个潜在的影像，这个过程就是曝光。未经过曝光的胶片无法记录被摄物体的影像；曝光不正确，即曝光过度或曝光不足，无论采用何种挽救手段和措施，影像的质量仍会在不同程度上损失，也就无法获得理想的影像效果；只有曝光正确，才有可能得到最佳的影像效果。摄影作品的成功与否是由多方面因素决定的，其中曝光是最重要的也是最基本的因素。影像质量的好坏，在很大程度上取决于曝光的正确与否。

1. EV值的含义

曝光量的多少用 EV 值来表示，EV 值就是"曝光值"的简称（exposure value）。它是用数字表示胶片曝光时所需要的曝光量。对 ISO 100 胶卷，用 EV 值 0 表示"f1、1s"的曝光量。曝光量每减少一挡，EV 值就增加 1；曝光量每增加一挡，EV 值就减小 1，常见曝光组合对应的 EV 值如表 9-1 所示。EV 值所反映的实际是被摄物体的亮度，例如，当被摄体亮度的 EV 值是 10 时，如果设定感光度为 ISO 100，光圈系数为 f4，则需要曝光 1/60s 才能曝光正确；如果光圈缩小一挡为 f5.6，要保证曝光正常需要将曝光时间延长到 1/30s。图 9-1 是在光线不变的情况下，用不同 EV 值拍摄的照片，步长为 1 个 EV 值。

表 9-1　常见曝光组合所对应的 EV 值

（胶片感光度：ISO 100）

EV 值　　光圈 快门速度	1	1.4	2	2.8	4	5.6	8	11	16	22	32	45	64
1	0	1	2	3	4	5	6	7	8	9	10	11	12
1/2	1	2	3	4	5	6	7	8	9	10	11	12	13
1/4	2	3	4	5	6	7	8	9	10	11	12	13	14
1/8	3	4	5	6	7	8	9	10	11	12	13	14	15
1/15	4	5	6	7	8	9	10	11	12	13	14	15	16
1/30	5	6	7	8	9	10	11	12	13	14	15	16	17
1/60	6	7	8	9	10	11	12	13	14	15	16	17	18
1/125	7	8	9	10	11	12	13	14	15	16	17	18	19
1/250	8	9	10	11	12	13	14	15	16	17	18	19	20
1/500	9	10	11	12	13	14	15	16	17	18	19	20	21
1/1000	10	11	12	13	14	15	16	17	18	19	20	21	22
1/2000	11	12	13	14	15	16	17	18	19	20	21	22	23
1/4000	12	13	14	15	16	17	18	19	20	21	22	23	24

2．EV值的用途

EV 值的用途主要有以下三方面：

（1）使具有光圈与快门联动的照相机调节曝光量更简便，在这种照相机上只需按 EV 值调节曝光量即可。

（2）用于测定光比，即明暗反差。只要把明、暗部 EV 值的差作为 2 的幂，其值就是光比值。如亮部为 EV10，暗部为 EV6，则 10−6=4，2^4=16，即该景物的光比就是 16∶1。

（3）用于表示照相机测光系统的测光能力。

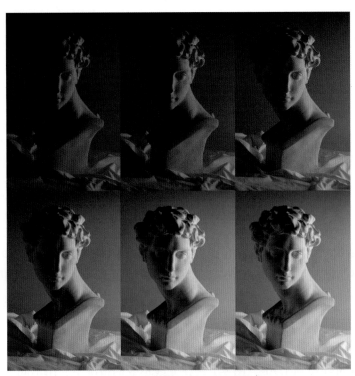

图 9-1　不同 EV 值下拍摄的照片

图 9-1（续）

9.2 曝光对影像质量的影响

曝光对影像质量的影响主要表现在影像的密度、清晰度和色彩三方面。

1）曝光对影像密度的影响

对于负片来说，曝光过度，密度就大，俗称"底片厚"或"厚底片"；曝光不足，密度就小，俗称"底片薄"或"薄底片"。反转片的情况与负片正好相反：曝光过度，胶片密度小，色彩浅淡、透亮；曝光不足，胶片密度大，色彩浓重、暗黑。

2）曝光对影像色彩的影响

曝光的正确与否，影响影像的色彩还原。在彩色摄影中，准确地色彩再现需要以准确的曝光为前提，曝光过度或不足都会导致影像的偏色，如实际景物的红色会在照片上反映为粉色。造成偏色的原因是因为彩色胶卷是由分别感受红光、绿光和蓝光的三层感光乳剂构成，曝光过度或不足时受到的影响是不一致的，因此色彩平衡也就遭到了破坏。

3）曝光对影像清晰度的影响

造成影像清晰度下降的原因很多，如手震和机震、对焦不实等，但曝光对影像的清晰度的影响也是至关重要的。曝光对清晰度的影响表现在曝光量、实际使用的光圈大小上。

曝光严重过度或不足，都会导致影像清晰度下降。曝光严重过度时，由于光线在胶片乳剂层中的散射，导致影像轮廓线被柔化而使影像模糊。而且曝光过度还会引起乳剂颗粒增粗，影像细节有一定的损失，清晰度就有所下降。曝光严重不足，由于缺乏构成影像的必要密度，也就无法清晰地再现影像了。同一 EV 值有多个曝光组合，也就是说同一曝光量可以由许多不同的曝光组合来达到，即相同的曝光量却有不同的光圈和快门速度的组合。例如 f5.6、1/500；f8、1/250；f11、

1/125；f16、1/60；f22、1/30 等，这些曝光组合的曝光量都是相同的。但有大光圈的曝光组合，还有小光圈的曝光组合，选择哪个组合，直接影响被摄景物中纵深的清晰度状况。光圈大时，景深小；光圈小时，景深大。

9.3 影响曝光量调节的因素

在实际拍摄中，到底使用什么样的曝光组合，该怎样调节曝光量才能得到曝光正确的影像，要解决这些问题，首先要对影响曝光量调节的因素一清二楚。这些因素包括客观因素和主观因素。客观因素是实际存在的因素，在曝光调节时我们必须面对的因素；而主观因素是我们在了解了客观因素对曝光影响的情况下，在调节曝光量时，人为地对曝光量进行改变，以达到某些拍摄意图。

1．影响曝光量调节的客观因素

影响曝光量调节的客观因素主要有：光线强弱、胶片的感光度、互易律、胶片的宽容度和滤色镜。

1）光线强弱

光线强弱对曝光值起决定性作用。所谓光线强弱是指光源本身的强弱和被摄体反射光的强弱。不但光源本身的强弱对曝光有影响，被摄体反射光的强弱更是直接影响曝光量的多少。因为使胶片感光的是被摄体的反射光而不是光源本身。如在直射光下，被摄体处于顺光、侧光和逆光时的曝光量就有明显不同。

2）胶片的感光度

胶片的感光度就是胶片对光线敏感的程度，也叫片速。胶片的感光度越高，对光线的敏感程度就越大，只需要较少的曝光量就能满足曝光的需要；相反，胶片的感光度越低，对光的敏感程度越小，需要较多的曝光量才能满足曝光的需要。因此，在同样的光线条件下拍摄，使用胶片的感光度不同，曝光量也就不同。如果用感光度是 ISO 100 的胶片拍摄，曝光量是 1/125、f11，那么，用 ISO 200 感光度的胶片拍摄，可以少进一半的光，即只需要 1/125、f16 的曝光组合。

3）互易律

互易律指当光照度与曝光时间按正比互易时，曝光量保持不变。就是说如果曝光量 EV 值相同，不同光圈快门组合的曝光效果也相同，这种关系在摄影曝光上称为互易律，也称倒易律、互易效应、倒易效应。比如，使用"f11、1/125"和使用"f16、1/60"，其 EV 值相同，都是 14，曝光效果也相同，因此，"f11、1/125"与"f16、1/60"两个不同组合符合互易律，像这样不同曝光的组合可以找到多个，但它们的 EV 值都相同。在摄影曝光组合的调节中，大多数不同组合都符合互易律。但由于感光乳剂层有惰性，当光照度太小或曝光时间太短时，就难以使乳剂层对光线有充分的反应，从而导致光化作用减退，有效感光度下降。通常曝光时间太长（大于 1s）或太短（小于 1/1000s）时，相同的曝光量、不同的光圈和快门组合并不产生相同的曝光效果，这种现象称为互易律失效。如"f2.8、1/4000"与"f8、1/500"，其 EV 值相同，都是 15，但曝光效果不同。要获得相同的曝光效果，应进行曝光调整，通过增加曝光量等方法来增加曝光补偿。

4）胶片的宽容度

胶片的宽容度是指胶片能够按比例记录被摄景物明暗影调范围的能力。所谓按比例记录是指胶片接受的曝光量与密度的增加成正比。能按比例记录被摄景物明暗范围大，我们就说胶片的宽容度大；

能按比例记录被摄景物明暗范围小，我们就说胶片的宽容度小。宽容度大小意味着允许曝光误差的能力，一般来说，总是希望胶片的宽容度越大越好。

5）滤色镜

拍摄时，使用不同颜色和明暗的滤色镜，显然会损失光线，因此要对曝光量进行相应的补偿。滤色镜损失的光线是一定的，在拍摄之前要先测定使用的滤色镜损失光线的数量，然后在正常曝光的基础上进行曝光补偿。

2．影响曝光量调节的主观因素

1）表现意图

表现意图类似于亚当斯分区曝光法中的提前想象。是指主观希望获得怎样的影调、色调与色彩效果，然后就根据自己的想象来确定曝光量，是在准确曝光的基础上增加曝光量还是减少曝光量。因此，还要区分两个概念，即"准确曝光"和"正确曝光"。"准确曝光"是一个客观概念，指严格按景物中18%反射率的中灰亮度调节曝光，即测光表所给的EV值来曝光。在大多数情况下，按照18%反射率的中灰值去曝光是正确的，可以再现景物丰富的影调和层次，因为大部分场景符合这个规律。这时，"准确曝光"就是"正确曝光"。"正确曝光"是一个主观概念。在准确曝光的基础上有意识地增加曝光或减少曝光，以达到摄影者的表现意图。如当需要充分表现景物的亮部细节时，就需要在准确曝光的基础上减少一些曝光；当需要表现景物中的暗部细节时，又需要在准确曝光的基础上增加一些曝光。总之，曝光调节是以正确曝光为目的的，一切服务于摄影师的表现意图。

2）实际需要

实际需要的要求与曝光量的调节也有关系。不同的用途对图片的质量要求不一样，曝光的准确性的要求也就不同。产品摄影大多要求真实再现产品及其背景的色彩和质感，并且放大数倍，这样的实际要求对曝光的准确性要求相当严格，不能有丝毫差错。

9.4 曝光量的确定

只有曝光正确，才能把被摄体的各个部分的影纹、层次、细节表达清楚。如曝光不足，就会失去影像中暗部的影纹和层次；曝光过度，影像亮部的影纹和层次就会损失。无论曝光过度还是曝光不足，都会导致影像的清晰度下降，色彩还原不好，颜色看起来不饱和，甚至出现偏色的现象。所以，要把被摄体的影纹和层次全部表达得清晰准确，就必须达到正确的曝光量，即光圈和快门速度的组合。曝光量是指感光胶片达到正确曝光所需要光线的数量，是光照强度与曝光时间的乘积。曝光量的确定可以是估计，也可以借助测光表和照相机的测光系统进行测光。

1．估计曝光

由于胶片的宽容度性能，使得在一定的曝光误差范围内，仍能获得可用的影像效果，因此对那些影像质量要求不是很苛刻的图片，可以采取估计曝光的方法来确定曝光量。当然，估计就意味着"大概"、"差不多"，而不是非常"准确"。要想估计得非常准确不是一件容易的事情。不过，经过长期的实践拍摄，随着经验的积累，估计曝光的准确性也会逐步提高。下面主要介绍不同光线下曝光量的估计方法。

1）室外曝光量的估计

在室外用自然光拍摄，曝光量的估计以自然光为主，天气变化对自然光性质的改变有决定性的影响，在胶片的包装盒内，一般都有"曝光量参考表"，如表 9-2 所示。这种"曝光量参考表"对室外曝光量的估计提供了参考依据。在初学摄影的时候，可以参照其进行曝光，应用起来比较简单，方便掌握。即使掌握了曝光技术，也可以把其作为自然光曝光量的参考。

表 9-2 室外曝光参考表

天气情况	强烈阳光	薄云	厚云	阴天
正面光 f 系数值	f16	f11	f8	f5.6
侧光 f 系数值	f11	f8	f5.6	f4
逆光 f 系数值	f5.6—8	f4—5.6	f4—2.8	f2.8—2
快门速度	ISO 感光度的倒数秒（ISO 100，1/125s；ISO 200，1/250s）			

2）室内曝光量的估计

室内曝光量的估计包括室内自然光照明曝光量估计与室内灯光照明曝光量估计两类。室内自然光的强度要比室外弱得多，光线变化也很微妙，情况比较复杂，和季节、天气、一天中的时间等都有很大关系。环境因素也对室内的光线有很大的影响，如窗户的朝向、多少、大小、开关；房间的楼层高低；室外是否开阔、有无遮挡物；室内墙壁颜色的深浅和反光律；被摄体距离窗户的远近等。影响光线的这些不确定因素，对曝光量的估计都造成很大困难。可以说，每一个室内环境的光线都是不一样的，别人的经验或理论对实地拍摄没有多大的参考价值。因此，在室内拍摄，曝光量的估计比较烦琐，需要耐心谨慎，要了解哪方面的因素对光线的性质影响比较大，并进行综合分析，大量实践，掌握一定的经验后才有实用价值。

3）估计曝光应遵循的原则

（1）宁多勿少原则

既然是估计曝光，其曝光值不一定很准确。因此，当对曝光量的估计没有太大的把握时，可以采用宁多勿少的原则，即宁可让曝光量多一些，而不要估计得少了，导致曝光不足。"宁多勿少"原则适用于负片，因为负片在曝光过度方面有较大的宽容度，允许曝光过度的能力大于允许曝光不足的能力。在曝光严重过度的情况下也能得到影像，只不过是影像的质量差一些，但还是可用的，而曝光严重不足，就没有在胶片上形成足够的密度，也就没有影像了。当然，宁多勿少原则并不是越多越好，应该尽量避免曝光严重过度。

（2）宁少勿多原则

彩色反转片适用宁少勿多原则，因为彩色反转片对曝光不足的宽容度优于曝光过度。需要注意的是彩色反转片的曝光宽容度非常小，曝光过度或曝光不足都可能导致无影像，只能在宽容度允许的范围内应用这一原则。

无论使用宁多勿少原则还是宁少勿多原则，都属于估计曝光量，这种估计曝光的风险性很大，尤其是人们容易出现视觉错误的感觉。因此，拍摄时，特别是拍摄彩色反转片时，尽量不采用估计曝光法。

（3）包围曝光法

包围曝光法又称加减曝光法、梯级曝光法或括弧式曝光。即对同一被摄对象采用若干不同的曝

光量组合进行多张拍摄。通常先按估计的曝光量拍一张，然后再分别增加和减少曝光量拍摄几张。增加或减少曝光量的间隔根据实际情况确定，可以是一挡，也可以是两挡或半挡，根据自己对曝光量的理解和把握来决定拍摄多少张。在觉得机会难得、不允许出错的情况下，可以使用包围曝光法。即使在使用测光表测量的曝光量很准确的情况下，也可以使用包围曝光法，以保万无一失。因此，包围曝光法在拍摄高质量画面方面具有很高的实用价值。

2．测光

　　估计曝光的结果是我们对最后的影像如何难以把握。这时就需要以测光为依据，进行准确曝光。测光是由测光表完成的，测光表大致分两种，一种是现代照相机大多带有的测光表，称为"内置式测光表"；另一种是独立式的测光表。无论是内置式测光表还是独立式测光表，它们的测光原理是一样的，就是以18%中灰色调再现测光亮度。

　　照相机的测光表大部分是测量被摄体的反射光，掌握这种测光表的测光原理，才能做到正确地测光和曝光。

　　在理解测光原理之前，先要了解一个概念，就是反射率。光从一种介质射向另一种介质的交界面时，一部分光返回原来介质中，使光的传播方向发生了改变，这种现象称为光的反射。反射光与入射光之比，就是反射率。比如说某物体很黑，能完全吸收入射光，那么它的反光率为0；如果某物体很亮，能完全反射入射光，那么它的反光率为100%。反射率越高，物体看起来越亮，即亮度越大。事实上，所有物体的反射率都在这两个极限之间，而且大多数物体的亮度是中等的，所有物体的平均反光率为18%。因此，把反光率为18%的中灰影调亮度作为制造和校订测光表的依据。"以18%中灰色调再现测光亮度"是测光表的制造原理。

　　测光时，测光表首先测出被测物体的反射光亮度，然后计算出把该物体的反射光亮度再现为18%的中灰色调需要多大的光圈和快门速度。我们按照测光表给出的曝光组合，即光圈和快门速度去曝光，拍摄出来的影调就是18%的中灰色调。也就是说，当你把测光表对准纯白色物体测光时，它不知道该物体是白色的，也不知道把该物体再现为白色应该用什么样的曝光组合，但测光表知道把该物体表现为18%的中灰色调需要多少曝光量，按照测光表给出的曝光组合曝光，拍摄出的物体影调不是白色，而是中灰色。同样道理，当你把测光表对准纯黑色物体测光时，它也只知道把这种亮度的物体再现为18%的中灰色调需要什么样的曝光组合，当你按照测光表给你的曝光组合去拍摄时，拍出来的影调也不是黑色，而是中灰色。不管你把测光表对准什么样的物体都是这样，它好像受了感情伤害一样，看什么东西都是18%的中灰色调，无论它是多么的白或是多么的黑。

　　根据测光表的测光原理，我们知道测光表也不是个智能儿，它也有缺陷，完全按照测光表的读数去曝光可能会出现大的失误。正如前面所说的，如果对准一个白色物体去测光，按测光表给出的曝光读数去拍摄，拍出来的影像就会曝光不足，因为测光表给你的曝光读数是把这个纯白色的物体变成18%中灰色所需要的曝光量。也就是说测光系统在计算的过程中，减少了曝光量，才能让纯白色的物体变成18%中灰色。按照测光系统给的曝光量去拍摄，物体就不是白色了，变成了中灰色，然而，实际上物体是纯白色的，要想还原物体本来的纯白色，就要在测光表给出的曝光读数的基础上增加曝光量。同样，如果我们对准一个纯黑色物体去测光，按测光系统给出的曝光读数去拍摄，拍出来的影像就会曝光过度。要想还原物体本来的纯黑色，就要在测光表给出的曝光读数的基础上减少曝光量。

　　理解清楚测光表的测光原理，对于用好照相机的测光系统和独立式测光表都有着十分重要的意

义，是确定最后曝光量的依据。

根据测光表的测光原理，在测光和曝光时，会出现下面三种情况：

（1）当被测物体是深暗色调时，按测光读数曝光，就会曝光过度。

（2）当被测物体是亮色调时，按测光读数曝光，就会曝光不足。

（3）当被测物体是18%反射率的中灰色调时，按测光读数给出的曝光组合去拍摄，就能产生准确的曝光，这种曝光也是能最大限度地表现景物各种亮度层次的曝光。实际拍摄中，大部分景物的综合亮度也是这样。

所以，在大多数情况下，按测光系统给出的读数去曝光都能得到良好的曝光效果。只是画面出现大面积的白或大面积的黑时，要对曝光量进行调整。

9.5 照相机的测光性能和形式

1．照相机的测光性能

照相机的测光性能主要有平均测光、偏重中央测光、点测光和多点测光等。

1）平均测光

平均测光是测定被摄体的综合亮度，即把较大测光范围内的各种景物的亮度综合，取其平均亮度值，以此作为推荐曝光量或进行自动曝光的依据。

因为平均测光是测量取景画面全部景物的平均亮度，当这种平均亮度等于18%的中灰色调时，就能取得良好的曝光效果；如果画面背景出现大面积亮或暗时，平均测光就会导致被摄主体的曝光不足或过度。

2）偏重中央测光

偏重中央测光一般以画面中央或画面中央偏下"一定面积"的被摄体亮度为测光读数的主要依据，其余部分景物的亮度为测光读数的次要依据。

使用"偏重中央测光"时，应使偏重区域对准画面主体进行测光，这样测得的数据比较准确，拍摄时根据这个曝光读数可以取得良好的曝光效果。测光区域稍有偏差，也很容易出现曝光过度或不足的现象。

3）点测光

点测光也称重点测光或部分测光，是仅仅测量画面中很小部分区域的景物亮度，以此作为测光读数和自动曝光的依据。点测光不受画面其他景物亮度的影响，测量光线比较精确，只要把极小的测光区域对准景物中的18%的中灰色调，通常就能获得准确的曝光。但由于测量的画面面积小，如果把测光区域对准景物中的高光部或深暗部，就会导致明显的曝光不足或过度，造成失误，导致曝光失败。

4）多点测光

多点测光又称分区综合测光，是一种高级的测光系统。这种测光系统采用多个测光元件，各自向画面的既定区域测光，然后把各自的测光数据输入照相机的微型处理器，由处理器进行计算，得出准确的自动曝光数据。它是一种比较科学的测光方法。

2．照相机的测光形式

照相机的测光形式有外测光、内测光、TTF 测光三种形式。内测光又分 TTL 测光和 TTL-OTF 测光。

1）外测光

外测光是不通过照相机镜头测光，在照相机外表面上能看到测光系统的受光窗。外测光的测光性能都属于平均测光，测光范围与成像范围不完全一致，产生测光误差的可能性较大。

2）内测光（TTL 测光和 TTL-OTF 测光）

TTL 测光是通过镜头测光。测光和成像都是由镜头完成，测光范围总是在成像范围之内，或与成像范围完全一致。由于是通过镜头测光，内测光的测光准确性要比外测光高。TTL 测光多用于单镜头反光照相机，测光性能多半为"偏重中央测光"。

TTL-OTF 测光是通过镜头测量胶片反射光，又称"收缩光圈测光"。TTL-OTF 测光一般用于自动曝光的照相机，测光系统安装在照相机胶片平面下方，在曝光的同时进行测光，当快门开启时，照相机的光圈自动收缩到预先调定的大小，光线通过光圈到达胶片后又反射到测光元件，当胶片接受的光线达到所需的曝光量时，照相机便关闭快门，完成曝光。因此，通常 TTL-OTF 测光比 TTL 测光的准确性更高。现在，大部分照相机一般具备两套测光系统，TTL 测光用于手动曝光时的测光，TTL-OTF 测光用于自动曝光时的测光。

3）TTF 测光

TTF 测光是通过取景器测光。这是用于内置变焦镜头的袖珍照相机的测光系统。TTF 测光与其他测光形式不同，测光元件位于取景器内，测光范围随镜头变焦而变化，测光准确性高于外测光，不如内侧光。

9.6 测光方法

在充分理解测光系统的测光原理、照相机的测光性能和测光形式的基础上，才有可能在拍摄时进行正确的测光。在摄影创作中，曝光时遇到的情况是复杂多变的，如何测光才能提高曝光的准确性，即测光方法问题就显得尤为重要。本节介绍几种比较常用的测光方法。

1）平均测光法

平均测光法是在拍摄点用机内测光装置中的平均测光功能对准被摄体直接测光，它得到的是被测量的景物范围内各种亮度的平均读数。这种方法有利于保证整幅底片得到适当的曝光量，使整幅底片的密度不薄亦不厚。如果被摄体的明暗分布比较均匀，而且反差不大，用这种平均测光法可以获得良好的曝光效果。

2）暗部阴影法

采用这种测光方法，可以准确地控制画面中重要阴影部分的影调，使这些部分的影调和层次表现适当。当画面中阴影部分占据很重要的部位时，如被摄体的阴影部面积很大时，宜采用这种方法确定曝光。首先对被摄对象重要的阴影部分测光，但不按测光表给出的读数直接曝光，而是在此基础上曝光量再减少 1 级、2 级或 3 级进行曝光，将该阴影部分表现为较暗的影调。负片减少的曝光量控制在 3 级以内，彩色反转片减少的曝光量控制在 2 级之内，否则，会出现曝光不足。

3）亮部影调法

采用亮部影调法时，可以准确控制画面重要亮部的影调，将主要景物亮部再现为什么影调作为考虑的重点。比如拍摄一幅雪景，打算将大面积有雪的地方再现为中级影调还是较亮、较明快的影调，就会用到这种方法。首先用测光表对准被摄体的亮部测光，获得一个曝光读数，但并不按照这个曝光读数去曝光，而是将曝光量增加1或2级，这样雪景的亮部层次和影调能得到恰当的表现。拍摄背景是大面积的白色或其他高调产品，曝光时也应采用亮部影调法，在测得的曝光读数的基础上额外增加曝光量。

4）亮度范围法

亮度范围法是分别对被摄体主要亮部和主要暗部进行测量，然后根据胶卷的宽容度的大小，综合考虑这两部分的亮度，最后确定适当的曝光量。用这种测光方法，关键是对物体进行分析，找出其中需要拍摄的主要最暗和最亮部分，并分别加以测光，然后找到这两个测光值的中间值，这样可以照顾到实际景物的主要明暗部分的亮度，而不是平均对待了。比如说测量被摄体的主要亮部的曝光读数是"f16、1/125s"；被摄体的主要暗部的曝光读数是"f4、1/125s"；那么，可以折中选择"f8、1/125s"去曝光。这样，主要亮部曝光过度2级，主要暗部曝光不足2级，亮部和暗部都在胶片的宽容度允许范围内，质感和影调层次都能得到充分的体现。一般来说，根据负片的宽容度，亮部曝光只要不超过3级，暗部曝光只要不少于4级，底片上都是有层次的，曝光上下浮动在2级以内，层次是比较丰富的。

5）中灰值法

中灰值法就是测光时，测量景物中"中间值"影调部分的曝光读数，然后用这个值来决定曝光。中灰值法可以大大改进曝光的准确性。所谓"中间值"部分，就是18%的中灰色，即中间灰，是指景物中介乎最亮和最暗部分之间的亮度均匀的部分。

使用中灰值法需要注意的是准确找到景物的中灰值的影调部分。如果这个部分找不准确，曝光时就会出现偏差，造成曝光不正确。柯达公司生产的反射率为18%的纯灰板的色值，是标准的中灰值。测光表就是根据这个中灰值进行制造和校正的。因此，在拍摄时，最好准备一个这样的灰板，用它作为标准。

6）测量代用目标法

测量代用目标的方法是在被摄对象离照相机很远，不可能靠近被摄体测量局部亮度时采取的一种测光方法。在这种情况下，可以从近处选择一块与远处的被摄体亮度相当的代用目标，直接测量它的反射亮度，以代替对远处被摄体的测量。不过，采用这种测光方法，代用目标的选择很重要，注意代用目标和实际被摄对象的受光情况必须一致，而且测光读数不要受代用目标的背景等其他因素的干扰，才能获得准确的结果。

9.7 自动曝光

自动曝光是指照相机能通过自身测光系统测量景物的亮度，根据获得的亮度值自动选定曝光组合，即拍摄时用多大光圈和多快的快门速度，或人为选择光圈大小和快门速度中的其中一项后，照相机自动设定另一项，从而获得准确曝光的曝光方式。一般把前者叫全自动曝光，后者叫半自动曝光。因此，自动曝光的形式分为程序式、光圈优先、速度优先等几类。大多数照相机上一般都是手动曝光与自动曝光兼具，而且多种自动曝光形式齐全。

1. 自动曝光的形式

1）程序式

程序式自动曝光是一种全自动曝光形式，不必人为设定光圈系数和快门速度，在照相机上常用字母 P 表示，能根据拍摄光线的强弱自动识别并选择相应的预先存储在照相机里的曝光程序进行曝光。使用这种曝光形式，拍摄者不必考虑曝光因素，曝光完全由照相机完成，拍摄者可以专心考虑用光、构图等因素，然后按下快门就可以了。因此，这种程序自动曝光照相机也叫"傻瓜"照相机。这种照相机适于抓拍，大部分中、高档照相机都有程序自动曝光功能。

为了防止机震和手震等原因造成画面不清晰，程序自动曝光照相机的曝光程序大多采用大光圈、高速快门程序。因此，程序自动曝光形式无法满足多样化的拍摄需求，有一定的局限性。

2）光圈优先

光圈优先又称光圈先决，在照相机上用字母 A 或 Av 表示，是由人为设置拍摄时的光圈系数，由照相机根据感光度、已选定的光圈系数和测得的景物亮度等信息，自动确定准确曝光的快门速度的自动曝光模式，即光圈系数手动设定、快门速度自动选择的曝光方式。因此，光圈优先自动曝光形式对景深有要求的时候非常实用，适宜于要优先考虑景深的拍摄工作。可以根据所需的景深，首先决定光圈的大小。如在拍摄纵深方向的物体比较多的时候，所有物体都需清晰，这时景深要长，光圈就要缩小，先设定一个小的光圈，照相机会根据光线的强弱，在按快门的一瞬间自动选定适当的快门速度，使胶片曝光适度。

3）速度优先

速度优先又称快门先决、时间先决、快门优先，在照相机上用字母 S 或 Tv 表示，是由人为设置拍摄时的快门速度，由照相机根据感光度、已选定的快门速度和测得的景物亮度等信息，自动选择准确曝光所要求的光圈系数的自动曝光模式，即快门速度手动设置、光圈系数自动选择的曝光方式。速度优先自动曝光特别适用对速度有要求的景物。例如拍摄城市夜景时，要把街道上行驶的汽车留下的车灯轨迹拍出来，快门可选 1/2s 以下，曝光时照相机会自动选定光圈。这种曝光方式多数用于拍摄动体题材的照片，可以根据被摄物的运动速度事先决定快门的曝光时间，保证动体结像清晰、曝光准确。比如拍摄百米赛跑等运动场面时，快门要事先定在 1/500s 以上，曝光时照相机会自动选定光圈，使曝光合适。

无论什么自动曝光形式都是以在照相机上人为设定的感光度（或照相机自动识码获得的感光度）为依据，以正确的测光作为基础，因此在采用自动曝光前，都必须首先设置感光度并选择合适的测光模式和测光方法。只有全面掌握测光和曝光技术（包括手动曝光），才能对自动曝光运用自如。

2. 自动曝光的锁定和补偿

自动曝光锁定和曝光补偿是曝光的辅助手段。

自动曝光锁定由自动曝光锁定按钮实现，按下自动曝光锁定按钮就能将测光值暂时记忆下来，无论画面亮度发生怎样的变化，测光值不变。比如在拍摄时，先对被摄主体进行测光，然后按下自动曝光锁定钮将曝光值记忆下来，然后重新构图拍摄。因为对主体的曝光量进行锁定，被摄主体的曝光总是准确的。

曝光补偿是在原测光值的基础上自动增加或减少曝光量，对测光值进行调整的一种方法。大部分自动曝光照相机都有曝光补偿功能。手动曝光方式的单反照相机大多没有曝光补偿功能，可采用

手动曝光方式，在原测光值的基础上开大一挡光圈或降低一挡快门速度，就等于增加一挡曝光量；反之则减少一挡曝光量。还有一些没有曝光补偿功能而有手动设置胶卷感光度功能（感光度与测光系统相关联）的照相机，可以利用改变胶卷感光度来进行曝光补偿。例如使用感光度为 ISO 200 的胶卷时，将照相机上的感光度设定成 ISO 100，则等于增加一挡曝光量；若设定成 ISO 400，则等于减少一挡曝光量。

一般来说，当被摄主体比画面的平均亮度暗时，应增加曝光补偿量；若比平均亮度亮时，则应减少曝光补偿量。一般的补偿改变量级差有 1/3EV、1/2EV、1EV 等，补偿范围大多是 5 个 EV 之间。

9.8 区域曝光法

区域曝光法是黑白摄影大师安塞尔·亚当斯对摄影的艺术性和科学性最完美的解释。其实，在亚当斯之前就有人进行了理论和实践的探索，只是没有形成完整的理论。早在 19 世纪 60 年代，化学家就提出了感光特性曲线理论，阐述了摄影过程中曝光量和感光乳剂中产生的密度的关系。后来出现的韦斯顿测光表就应用了他们的研究成果。在前人理论的基础上，亚当斯进行研究整理，于 1945 年正式发表了区域曝光法，为高品质的黑白摄影提供了一套行之有效的方法。区域曝光法虽然是针对黑白照片提出来的，但对彩色摄影也有一定的意义。

亚当斯曾形象地把黑白照片的放制比作演奏一首曲子。不同的人来演奏，韵味、意境会迥然相异。区域曝光法能使你用摄影的眼光观察周围的世界，当你开始运用它时，照相机前的一切景物就会变得非常简单、明确。

"区域曝光法"的基本理论是指"以胶片所能记录的亮度宽容度为基础，根据景物的亮度范围，通过控制曝光量来实现对照片影调的控制"。这个理论告诉我们，要获得所需要的画面影调，应按被摄体的哪一级亮度部分来曝光。

1. 如何理解区域曝光法

"区域曝光法"是亚当斯总结的曝光理论，也叫"提前想象，分区曝光法"。"区域曝光法"是一种理解曝光和显影，并且能事先想象出曝光和显影的关系、提前预知显影效果的曝光显影理论。被摄体实际的各亮度区域都分别对应着不同的曝光区域，在黑白照片上，类似于最后照片上的各种灰的色调值；在彩色照片上，等同于各种色彩所体现的不同色彩亮度。曝光和显影步骤可以使摄影者控制底片的密度和照片的相应亮度值，从而按照想象的影像再现出被摄体的具体部分。理解区域曝光法首先要理解两个问题，一个是影调区域的划分，另一个是影调区域和曝光的关系。

1）影调区域的划分

亚当斯把被摄体所包含的各种不同的亮度范围划分成 11 个区域，分别是从 0 到 X 区，亮度范围由暗到亮，0 区最暗，X 区最亮，中灰色调为 V 区，是曝光范围的中间区。各个区的影调范围如表 9-3 所示。0～Ⅲ区为低影调值区域；Ⅳ～Ⅵ区为中影调值区域；Ⅶ～X 区为高影调值区域。

表 9-3 曝光区域的影调范围

影调值	曝光区	影 调 说 明
低调值	0 区	是相纸上能够形成的最黑的黑色。照片上一片漆黑，没有任何质感或细节，底片上除了片基本身的色调和灰雾外，没有任何可用的密度，是底片上最透明的部分
低调值	Ⅰ区	相片上已非全部漆黑，在影调上接近 0 区，略有影调，但没有影纹。这是有效"临界曝光"区域
低调值	Ⅱ区	相片上初步显出影纹。影像的最暗部分影调深黑，缺乏纹理。是第一个能看出一点儿质感和细节的区域。是影像最暗部分的影调，黑色物体和很暗的阴影通常属于Ⅱ区
低调值	Ⅲ区	黑暗物体，影调正常；阴暗部分显出了足够的影纹，是第一个能充分显示质感和细节的暗部区域，也称重点暗部区域。深绿的树叶、棕色的头发通常在Ⅲ区范围内
中调值	Ⅳ区	质感丰富的深灰色。深色皮肤、石块和景物阴影部分的影调在照片上将表现为Ⅳ区
中调值	Ⅴ区	影调是质感丰富的中灰色，即反射率为 18% 的中灰色。较浅的天空、正常光线下的灰色石头、正常影调的木头和较深的人物皮肤在照片上显示为Ⅴ区
中调值	Ⅵ区	正常人的皮肤、石块、阳光下雪景的阴影、北部天空在照片上通常就是Ⅵ区
高调值	Ⅶ区	Ⅶ区是能充分表现景物浅灰色质感的区域，也叫作重点亮部区域。影调很浅的皮肤、呈浅灰色的物体、侧光照射的雪景、阳光照射下的混凝土通常属于这个区域。Ⅶ区的质感程度和Ⅲ区一样，是能够充分表现质感和细节的最后一个亮部区域，Ⅶ区之后的几个区域中，细节就越来越少
高调值	Ⅷ区	明亮部分的影调细腻，有适当影纹。人物皮肤的高光部分，白纸、白色雪景，这类物体在照片上的影调一般在这个区域
高调值	Ⅸ区	明亮部分没有影纹、细节和质感，接近于纯白色。与Ⅰ区的略有影调而没有影纹，颇为相似
高调值	Ⅹ区	全无质感的纯白色，画面明亮，有反光，表现镜面反射（金属反射）或者光源的区域。相纸上能够形成的最白的白色就是Ⅹ区

从表 9-3 中不难看出，照片所能容纳的影调都在这 11 个区域内，不会超出这个范围。这为我们把握影调给出了明确的定义，使量化影调成为可能。

2）影调区域和曝光值的关系

照相机中控制曝光量的两个装置是光圈和快门。前文已经详细讲述过，光圈是控制曝光强度的，常见的一组光圈系数是 1、1.4、2、2.8、4、5.6、8、11、16…，而且每相邻两挡光圈的进光量相差一倍。如 f5.6 的进光量是 f8 的 2 倍，是 f11 的 4 倍；快门速度是控制曝光时间长短的，常见快门速度标记是 1、1/2、1/4、1/8、1/15、1/30、1/60、1/125、1/250、1/500、1/1000…。每相邻两挡快门之间的进光量也是相差一倍。如 1/125s 的快门速度的进光量是 1/250s 快门速度的 2 倍，是 1/500s 快门速度的 4 倍。

光圈和快门共同控制照相机的曝光量，同一挡光圈和不同的快门构成不同的曝光量，例如光圈都是 f8 的情况下，1/125 的快门速度比 1/250 的快门速度多进一倍的光，曝光量相差一挡；相反，同一挡快门速度和不同的光圈也构成不同的曝光，例如快门速度都是 1/125，f5.6 比 f8 多进一倍的光，曝光量也差一挡。亚当斯划分的 11 个区域的影调和曝光量恰恰有一定的关系，也就是相邻两个区域的影调的差别就是一挡曝光量。这样看就非常简单了，要想把Ⅴ区影调的景物在照片上反映为Ⅵ区的影调亮度，那么就在确定该影调为Ⅴ区的曝光量的基础上增加一倍的曝光量就可以了。如拍摄某一景物，测光得到该景物在Ⅴ区的正确曝光组合是 f8，快门速度是 1/125s，如果我们用 f8、1/125s 的快门速度的曝光组合拍摄该景物，它的影调应该在Ⅴ区，如果用 f8 和 1/60s 的快门速度的曝光组合拍摄，即增加一挡曝光量，该景物的影调范围也相应地提高了一个亮度区域，其影调就在Ⅵ区了，

如果用 f8 和 1/30s 的快门速度的曝光组合拍摄，即在 Ⅴ 区影调的基础上增加两挡曝光量，该景物的影调范围就提高了两个亮度区域，其影调就从 Ⅴ 区提高到了 Ⅶ 区了。当然，增加曝光量的选择有很多，可以放慢快门速度，也可以开大光圈，总之，其 EV 值是一定的。

总而言之，在运用区域曝光法时，首先把中灰景物的亮度放在曝光范围的 Ⅴ 区上，这叫作置，于是其他各种亮度就分别落在相应的区域上，叫作落。如果出于某种需要，想把景物的中间色调表现得更深一些，较暗又有质感，那么就相应地减少一挡或两挡曝光量，把该景物的影调亮度置在 Ⅲ 区或 Ⅳ 区上，那么景物上其他部分的影调亮度也都将降低一或两个区域，这样照片的整体色调也跟着降低了；如果想把景物的中间色调表现得更亮一些，那么就相应地增加一挡或两挡曝光量，把它的亮度置在 Ⅵ 或 Ⅶ 区上，景物上的其他部分影调亮度都将升高一或两个区域，这样照片的整体色调也跟着提高了。从理论上讲，我们可以通过决定照相机的曝光量，将景物的任何一个亮度值放在任何一个区域上，景物上其他部分的亮度各以一级曝光量的差别落在其他区域上，因此，掌握被摄体亮度与区域系统的关系就能让我们在拍摄景物阶段预见到拍摄效果。

2．区域曝光法的提前想象

在拍摄前要作出的决定中，区域曝光法增加了照片预想这个内容，即预先构想出最终印出的照片上影调的实际情况。这就是说，观察拍摄对象，在头脑中想象出对象在拍出的照片上按你的希望所呈现出的样子。例如，如果你要拍摄一块灰色石头，你可能想让石头在照片上完全是深暗的影调，又富有质感，也就是说，希望拍摄出来的照片让石头的影调在 Ⅲ 区。那么就在正常对石头测光得到的曝光组合的基础上，减少两挡曝光，这样在正常的冲洗条件下得到的石头影调就在 Ⅲ 区。在曝光时，要计算好减少曝光的数量。如果减少得太多，可能造成曝光不足，石头的影调比 Ⅲ 区还深，就会损失部分层次和质感。如果曝光量减少得不够，那么石头的影调就没到 Ⅲ 区，要比 Ⅲ 区的影调高，也就表现不出石头的深暗色影调。相反，如果希望灰色石头的影调呈明亮的浅色调，使它表现为 Ⅶ 区，那么就在正常对石头测光得到的曝光组合的基础上，增加两挡曝光，这样在正常的冲洗条件下得到的石头影调就在 Ⅶ 区。同样，增加曝光量的计算一定要准确，否则也会出现影调损失等情况。

在拍摄前预想出照片的结果，是一个应该掌握的重要技能。把你准备拍摄的影像预想得越准确，就越容易得到预期的效果。影调的控制，完全取决于你的想象力和创造性。不管你决定采取哪种方法控制照片上物体的影调，是原封不动地记录拍摄对象的影调，还是创造性地表现这个对象，对照片某些物体的影调进行调整控制，运用想象力，预想你对照片的要求，再通过摄影技术，达到你想象的要求。

区域曝光法的前提就是想象，区域曝光法让你充分发挥你的想象力、以各种不同的方式对拍摄对象进行预先构想。把影像的影调设想得与实际情况不同，可以比实际的影调明亮，也可以比实际的影调灰暗，明亮和灰暗的程度，根据曝光的增减可以进行精确的控制。通过深入的实践，会感觉区域曝光法不仅简单易学，并且给了我们广泛的创作自由，是我们在曝光和影调控制方面一个非常实用的方法。

参 考 文 献

[1] 张西蒙. 广告摄影 [M]. 北京：中国轻工业出版社，2005.
[2] 王巍，郑亚楠，刘钢田. 建筑摄影实用教程 [M]. 北京：机械工业出版社，2007.
[3] 杨光荣，潘大钧，李安民，等. 现代广告全书 [M]. 沈阳：辽宁人民出版社，1994.
[4] 顾晓鸥，吴维蔚. 实用广告摄影技法 [M]. 上海：上海翻译出版社，1990.
[5] 冯建国. 跟亚当斯学摄影 [M]. 杭州：浙江摄影出版社，2003.
[6] 周明，林路. 商业摄影成功宝典 [M]. 福州：福建科学技术出版社，2003.
[7] 王龙江，姚璐，林铜. 商业摄影教程 [M]. 北京：高等教育出版社，2008.
[8] 何惟增. 建筑摄影 [M]. 北京：中国建筑工业出版社，2006.
[9] 刘国典. 摄影曝光控制 [M]. 北京：中国电影出版社，1984.
[10] [英] M. 兰福德. 高等摄影教程 [M]. 郭大梁，等，译. 北京：中国电影出版社，1992.
[11] 刘立宾. 广告摄影技术教程 [M]. 北京：中国摄影出版社，1995.